Li
226

LE
SCANDALE AU THÉATRE

GEORGES D'HEILLY (Poinsot-[Edmo...

LE
SCANDALE
AU THÉATRE

Bibliographie du scandale. — Les pièces à femmes. — Les subventions. — Les premières représentations. — La claque et les claqueurs. — Les billets d'auteur. — M. Marc Fournier. — M. de Chilly. — Directeurs et auteurs. — Le cabinet directorial. — M. Sardou. — M. Louis d'Assas. — Les directeurs des théâtres, des bals des concerts.

PARIS
JULES TARIDE, EDITEUR
2, RUE DE MARENGO
Et chez tous les Libraires

1861

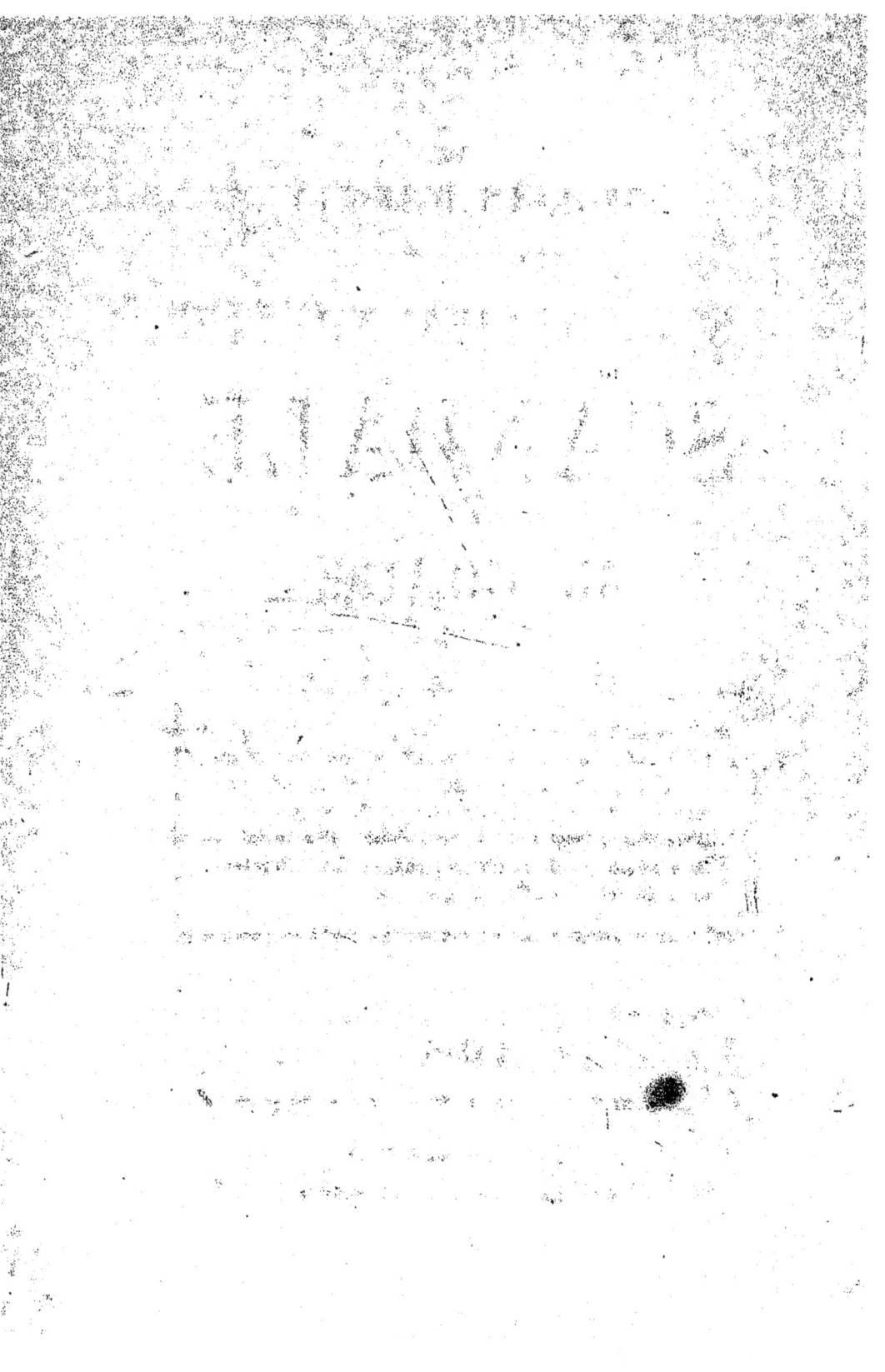

LE
SCANDALE AU THÉATRE

I

Histoire à vol d'oiseau de la littérature dramatique pendant les soixante premières années de ce siècle.

Ceux qui écriront un jour l'histoire dramatique et littéraire de ce siècle seront bien embarrassés. Jamais chaos plus embrouillé n'aura tenté un historien !

A la littérature pédante et boursoufflée de l'Em-

pire; à cette époque de compression et certainement de décadence, succède une série d'œuvres ternes et grises, inspirées par une réaction trop précipitée. La liberté n'était pas venue encore, et l'élan pour être moins retenu ne pouvait avoir cependant le champ assez vaste ou assez libre pour devenir productif. L'art se releva lentement, et le grand jour fut long à se faire pour lui.

Aussi, qu'a donné cette époque tiraillée et impuissante? Des poètes fatigués, des auteurs sans haleine, des écrivains sans nom. L'ardeur des discussions politiques, l'émotion du temps, le long enfantement d'une liberté gênée dans chacun de ses pas, ont laissé une trace ineffaçable de leur influence malheureuse sur les lettres pendant la Restauration. La grande littérature de la tribune domine de très haut toutes les autres tendances, tous les autres essais. Mais cette littérature, libre d'allures, large, puissante, colorée, souvent terrible, n'est que le caractère d'une heure de transition sans résultat et sans avenir. Elle est morte celle-là, avec ceux auxquels elle devait la vie. Elle n'avait ni assez de précision, ni assez de correction pour rester comme modèle et comme exemple. Elle est tout au plus un indice dans la route

s vaste, et malheureusement si mal fréquentée!

C'est peut-être au romantisme que nous devons la résurrection momentanée de notre littérature. Les trois journées de juillet ont plus fait pour notre époque littéraire que les grands encouragements mal distribués, d'un temps où la gloire militaire dominait toutes les gloires.

L'Empereur n'aimait point les poètes; son règne en a peu produit. Louis XVIII, poète lui même, favorisa médiocrement ses rivaux ; les œuvres nées sous Charles X, n'étaient guère que des motifs à pension et à rubans; la courtisanerie se glissa jusque dans la littérature. 1830 nous a débarrassé de tout cela : Hugo, de Vigny, Dumas et quelques autres ont déblayé le terrain, brisé les faux dieux, et arboré leurs révolutionnaires étendards sur le temple en ruine.

C'était plus qu'une résurrection; l'art allait se renouveler. Mais aussi gare les exagérations !

A cette époque, on cria : à bas Racine! la tragédie fut singulièrement délaissée et bafouée; on tira à boulets rouges sur cette pauvre vieille, et on la relégua dans un coin, où Rachel devait la venir rechercher quelques années plus tard. Les drames Hugotiques envahirent nos scènes. Singulières re-

présentations que celles de ce temps là; mêlées sanglantes; la salle se partageait en deux camps; on se jetait des banquettes à la tête! Ceux qui aimaient Hugo engageaient la lutte avec ses détracteurs, et le succès d'une pièce se débattait et souvent se décidait à coups de poings.

Alors chacun écrivit son drame, comme autrefois chacun avait rimé sa tragédie.

Le genre était à la mode; le drame shakespearien trônait. Aussi quelles exagérations bizarres enfanta ce genre torturé! On défigura la vraisemblance et la raison; on en vint à mettre à la scène les plus grandes impossibilités comme les plus absurdes passions. On fit des drames qui n'avaient ni queue ni tête, ni intérêt ni esprit, mais dans lesquels on avait amoncelé les situations les plus grotesquement terribles. On ne vit que maris trahis, femmes perdues, amants poignardés, enfants empoisonnés. Il n'y avait plus de rires, plus de gaîté; le drame noir et sanglant étalait ses terreurs d'une scène à l'autre; on y venait goûter un plaisir dangereux; on savourait dans des transports inouis ces folles intrigues, ces nuisibles passions exagérées à plaisir, embellies, grossies, terribles. On ne rêvait plus que mort et assassinat; c'était une hor-

rible époque. L'art avait dégénéré en bêtise, et le succès encourageait la persévérance de nos auteurs dans cette voie fatale !

L'histoire fournissait la plupart du temps le fonds et l'intrigue de ces sombres récits; mais on la défigurait de la belle façon. On faisait vivre, pour les besoins de la cause, les personnages d'un autre âge à un âge suivant; on élisait un roi, on en détrônait un autre; on faisait tuer par l'un celui qui avait tué l'autre ; ce n'était plus de l'histoire, du drame ou de la comédie, c'était de la mascarade.

Un jour, un homme qui avait beaucoup contribué à ce bouleversement, qui avait écrit lui-même les drames les plus osés, un homme qui se rapprochait beaucoup du grand genre shakespearien et qui s'était fait un nom immense dans cette révolution de lettres, Alexandre Dumas trouva le genre usé, absurde. On avait tant abusé des grosses noirceurs et tant deshabillé l'histoire et ses épisodes les plus repoussants, qu'il imagina un genre nouveau: le drame purement historique. On y mêlerait une intrigue étrangère, et la pièce côtoierait l'histoire d'une époque en lui empruntant ses faits les plus marquants, mais cette fois les

plus amusants. Il introduisit la gaîté dans le drame, la variété et l'esprit dans l'histoire mise à la scène. Il imagina les conceptions les plus brillantes et les plus hasardées ; en un mot il innova un genre.

Certes, ce n'était pas non plus l'histoire vraie et juste ; mais les traditions étaient conservées, et on ne mentait pas trop au peuple en lui montrant ses rois mêlés à des intrigues vulgaires. On grandissait, on illustrait ainsi un sujet ; le récit qu'on mettait en scène frappait davantage parce qu'on le voyait traversé par un roi, par une reine et par leur cour. Il y avait toujours un héros, grand, généreux, puissant ; il y avait un traître ; il y avait un fort et un faible. On flattait ainsi les goûts de tout le monde, sans trop défigurer l'histoire, la littérature et le bon sens.

Mais ce genre, le grand dramaturge seul sut l'exploiter avec succès ; ses imitateurs furent maladroits et impuissants. C'était trop difficile pour la plupart ; il fallait un tel esprit, une telle variété, un tel génie même, que pas un ne sut mettre à la scène une pièce qui pût, non seulement faire concurrence à l'une des siennes, mais simplement les rappeler. Chacun fut battu dans la lutte par

cet homme seul, qui avait créé un genre où personne n'était de force à joûter avec lui.

Il fallut se tourner d'un autre côté. Puisqu'on ne pouvait régner là où régnait le colosse, on pouvait régner autre part.

C'est alors que le fils de cet homme inventa *la Dame aux Camélias*. Jusqu'alors on avait peu mis ces dames à la scène ; cette fois on les réhabilitait du coup. — La pièce eut un succès fabuleux. Cela était si nouveau, si osé, si hardi! Les honnêtes gens trouvèrent bien que c'était un peu fort, mais tout le monde accourut et la pièce sembla avoir raison contre tout le monde.

Ah! la belle aubaine! Le chemin était facile à suivre. Chacun connaissait plus ou moins une lorette dont il pouvait raconter l'histoire. On mit à la scène toutes les lorettes, toutes les grisettes, les unes pour les flétrir, les autres pour les exalter.

Après dix ans, ce genre s'usa à son tour; il fallut encore du nouveau. Alors, on imagina de faire jouer sur la scène ces mêmes femmes qu'on avait jusqu'alors mises dans les pièces. On inventa Rigolboche, Alice la Provençale et tant d'autres! On éleva des autels à des drôlesses qu'on avait auparavant honnies et conspuées, et on trouva

des gens pour applaudir à cette honteuse exhibition !

Le théâtre en est là. Si la décadence doit continuer encore, où diable nous mènera-t-on ? Quelles choses plus absurdes peut-on nous montrer, et par quelles artistes plus dégradées (je parle de quelques-unes), les fera-t-on interpréter ?

Ici, l'astrologue le plus instruit sur les choses de l'avenir pourrait hardiment laisser tomber sa lunette. Puisque nous ne pouvons songer à voir plus mal et plus hideux que ce que nous avons, espérons encore le salut. Le théâtre peut se relever, parce que nous avons peut-être quelque part des auteurs sérieux et honnêtes; seulement nous les supplions de se montrer !

II

BIBLIOGRAPHIE DU SCANDALE.

Où est l'esprit. — *Fanny*, de M. Feydeau. — *Les Mémoires de Rigolboche*. — La moralité du siècle.

L'esprit, dit-on, court les rues; mais qui l'a jamais rencontré en ce siècle de scepticisme et de paradoxe? Lui a-t-on élevé un temple quelque part? Où sont ses autels, ses prêtres, ses fervents, ses adorateurs?

L'esprit, il est partout et nulle part, et beau-

coup plus nulle part que partout. On l'achète, puisque l'argent le donne; et quiconque est riche, bien riche, a dix fois plus d'esprit que tous les Méry du monde, le parangon des gens dits : *gens d'esprit*.

Est-il dans nos livres, au théâtre, dans les salons, sur le boulevard, chez le peuple? Non; on l'a partout remplacé par des phrases de convention, et il est tout à fait passé dans la matière. Ce n'est plus ce petit rien subtil et léger laissant sur son passage un parfum délicieux. Ce n'est plus ce *hanteur* charmant des réunions gaies, simples et honnêtes, où il s'en consommait plus en une heure qu'aujourd'hui pendant tout un siècle.

C'est une grosse chose maintenant, pleine de sens et de raison, selon le temps, et qui a fui tout aussi bien nos livres, nos théâtres et nos salons!

Nos livres? En voici le titre :

Fanny, passion invraisemblable, décrite en deux cents pages, par M. Feydeau ; livre lourd, fatigant ; mais en revanche, descriptions peu chastes d'étreintes amoureuses et de baisers voluptueux ; extases outrées d'un amant ridicule qui assiste du balcon de sa maîtresse au coucher de

son mari ! Définition presque impossible, à lire et à penser même, de larmes d'amour et de soupirs étouffés. Livre sans tête, sans milieu, sans fin !... Pages qu'on dirait tirées au sort dans la corbeille du hasard, et réunies pêle-mêle sous une couverture blanche et bleue !...

Nos livres ? *Mémoires de Rigolboche* ?... Sonnez trompettes! quinze mille exemplaires ont été vendus, colportés ; la France, l'étranger, le monde entier se les disputent !... Un portrait merveilleux orne ma première page. Accourez !... Je ne me vends qu'un franc cinquante centimes !...

La femme et le livre à eux deux valent-ils ce prix-là !...

Ah! qui croira dans cent ans, quand un siècle nouveau succèdera à ce siècle dégénéré, qui croira, dis-je, qu'un peuple entier a couru sur les pas d'une sauteuse ? Elle était donc bien jolie, bien spirituelle, bien vaporeuse, bien séduisante ?

« Eh ! non, Messieurs, répondra un vieillard
» accroché aujourd'hui au char de la ballerine ;
» cette Rigolboche célèbre, elle était laide, elle
» buvait du rhum et de l'absinthe ; sa bouche
» empestait la liqueur, sa voix était rauque et
» fêlée, ses gestes étaient sales et hideux, sa danse

» n'était qu'un affreux cancan de carnaval, et,
» par dessus le marché, elle était bête comme une
» oie !... Un jour, il s'est trouvé un journaliste
» qui a écrit vingt feuilletons et publié un volume
» sur elle ; il s'est trouvé un théâtre qui a re-
» cueilli cette sauteuse de carrefour ; et un peu-
» ple, messieurs, un peuple entier de gandins
» éhontés, de filles de joie et de vieillards dépra-
» vés est venu applaudir aux cabrioles de cette
» prétendue danseuse. Sa vogue a été si loin,
» qu'un auteur, un jeune homme pourtant, a
» écrit un livre qu'il a intitulé : *Mémoires de*
» *Rigolboche*, et a fait un trafic scandaleux de sa
» plume en la mettant au service de la honteuse
» réputation de cette femme ! »

Le siècle le plus dépravé des siècles n'aura certainement rien à nous envier, car si l'amour du scandale a remplacé chez nous l'amour du vrai beau, d'autre part l'amour de l'or a remplacé l'esprit. Frappez hardiment au cœur d'une femme et vous y trouverez un écu ! Mettez à ses pieds jeunesse, honnêteté, talent, vertu, elle vous tournera le dos ; mais prenez gravement une pièce de cent sous, et soyez laid, quinteux, caduc et bête, — ce que vous serez d'ailleurs dans ce cas, — et

toutes les femmes vous suivront où vous voudrez. Vous n'aurez qu'à tendre la main pour donner, elles tendront toujours la main pour recevoir.

D'ailleurs, vous n'irez pas loin pour savoir ce qu'elles valent, commercialement parlant. Entrez chez un libraire, achetez-y deux petits volumes; l'un est jaune et s'appelle: *Ces Dames*; l'autre est rose et se nomme: *Les Étudiants et les Femmes du Quartier Latin*. Vous aurez là le catalogue de toutes les femmes à vendre dans Paris; pas une n'y manque; chacune y est cotée à sa juste valeur.

Vous trouverez dans ces pages inqualifiables le moyen d'avoir ces dames, le prix de revient de chacune d'elles; on vous y indique à mots couverts leurs habitudes, leurs passions spéciales et particulières, le quartier qu'elles habitent, et jusqu'au nom de la rue où vous les devez chercher.

Et vous vous demandez comment dans ce temps de lumière et de progrès, des livres semblables se laissent imprimer, afficher, vendre sur la voie publique! et comment les gardiens de nos mœurs n'empêchent pas le trafic de ces volumes honteux qui semblent défier les choses honnêtes, en élevant sur un piédestal de boue et de fange des filles perdues et des jeunes gens usés avant l'âge,

et dont le visage frelaté respire l'oisiveté et le vice!...

Voilà notre littérature! voilà nos mœurs!... L'esprit est-il là? Moins qu'ailleurs, certes!

Le croyez-vous davantage dans nos théâtres? On y a transporté ce monde-là même dont nous venons de parler. Les comédies de ce siècle vivent de lorettes et de gens tarés. On met en scène tous les scandales de la rue et des livres; on défigure la vie, les mœurs, l'honneur, la vertu, sous prétexte de littérature; on fait jouer tout cela par des acteurs qui font des tirades à propos de bottes, et on paie cent claqueurs à la soirée pour faire applaudir cette à mascarade de toutes les choses sensées et véritablement bonnes. On broche vingt pièces au mois sur de semblables sujets, et logiquement on a pour spectateurs les amants de ces dames, leurs cochers, leurs portiers et leur valetaille! Les honnêtes gens s'éloignent, protestent; mais comme ils sont en minorité, la farce recommence le lendemain, et ce siècle la léguera inévitablement à l'autre.

Le véritable esprit de ce siècle, c'est l'argent; mais celui-là ne court pas les rues: le proverbe a tort. Ayez-en beaucoup si vous voulez être

recherché; il vous tiendra lieu de cœur, de sens moral, d'honneur même.

Vous êtes riche, c'est tout! Etes vous pauvre? Eh! que voulez-vous, mon cher?.. Allez vous enrichir d'abord, on vous estimera ensuite selon que vous vous serez plus ou moins enrichi!...

III

LE SCANDALE AU THÉATRE.

Les pièces à femmes. — Les auteurs. — Les acteurs. — Les spectateurs.

Aujourd'hui un livre n'a chance de se vendre que s'il est scandaleux. Esprit, style, morale, qu'importe ? Là n'est pas le succès. C'est avec la biographie de telle lorette connue, le nom de tel saltimbanque célèbre étalé sur une page bleue ou rose que l'on cherche à captiver la foule. Les vi-

trines de nos libraires sont remplies de livres à couvertures capricieuses qui attirent le regard quand même, et qui sont comme une sorte d'aimant jeté à la face du public.

Direz-vous que c'est par amour du beau, du sensé, de l'honnête; direz-vous que c'est comme étude littéraire que l'on publie et les *Mémoires de Rigolboche* et les *Mémoires de Léotard* et dix autres livres de la même valeur et du même acabit?

Au bout de cela, il y a un double succès : succès de scandale, succès d'argent. Le reste importe peu !

Donc, puisque le scandale donne l'argent, faisons du scandale.

Et la chose est facile !

Mais si le scandale réussit dans les livres, quelle chance plus grande de succès n'aura-t-il pas au théâtre?

Et voyez !

Nos théâtres ont mis à la mode depuis quelques années un certain genre de pièces qui échappe à l'analyse sérieuse. Ces pièces, exclusivement destinées à l'exploitation sur la scène d'une espèce de femmes trop connues, peuvent se passer aussi bien de littérature que d'invention. L'in-

trigue y roule perpétuellement sur un même sujet banal, usé déjà, et que nos auteurs rajeunissent à grand renfort d'actrices demi-vêtues, de mots graveleux et de situations indécentes.

Ils en sont venus, ces prétendus dramaturges, jusqu'à spéculer sur la réputation scandaleuse de telle ou telle lorette ; ils mettent en scène son nom, ses toilettes, ses amants, et ils arriveront à lui faire jouer par elle-même, ainsi que cela se pratique au théâtre des Délassements-Comiques, le rôle pour lequel elle aura posé !

Le théâtre a pour but d'amuser, d'instruire et de critiquer. Faites dix pièces comme les *Faux Bonshommes*; moquez-vous des boursiers, des artistes, voire même des journalistes, et nous serons les premiers à vous applaudir si la charge est bonne. Mais, pour Dieu, laissez en paix dans leur splendeur de strass ces femmes et leurs amants ! Que nous importent leur histoire et leurs scandales ?

Comment, nous venons, nos mères ou nos sœurs au bras, de coudoyer ces dames dans la rue, sur le boulevard, aux courses, au bois, partout enfin, puisqu'elles ont droit de cité partout ; nous entrons au théâtre, nous les retrouvons dans les

meilleures loges; la toile se lève, et les voici encore sur la scène !

Une longue et pénible intrigue, cinq actes interminables nous exposent la biographie au naturel d'une de ces drôlesses; nous assistons à un défilé de lorettes, de gandins, de pères dupés, de sœurs séduites, de maris bernés... tout cela est terne, vil, monstrueux, fatigant; nous jurons de ne plus remettre les pieds dans le théâtre qui nous a servi une semblable malpropreté (qu'on me passe le mot, en faveur du sens que je lui veux donner); nous retournons le lendemain dans un autre théâtre, et l'on nous sert le même plat accommodé à une sauce différente !

A cela, vous allez me répondre que le théâtre qui est fait pour amuser, est fait aussi pour châtier et pour flétrir.

Châtier qui? Flétrir quoi? Ces femmes? Mais, qui pense à les réhabiliter? Est-il besoin de les flétrir ou de les châtier? Combien vous paient-elles pour les mettre ainsi en scène, pour leur servir d'historiographe et d'enseigne?

Votre pièce n'est pas un blâme, c'est une réclame : elle est encore moins une flétrissure, c'est une affiche !...

Et je ne comprends même pas que des auteurs osent signer de semblables pièces !

Vous les connaissez donc bien ces femmes, vous avez donc vécu bien longtemps dans leur intimité pour nous donner dans de si minces détails leurs roueries et leurs misères ? Avant d'être des auteurs de scandale, vous avez donc été des gandins, aujourd'hui dégommés, qui venez brûler devant nous le veau d'or qu'on ne vous permet plus d'adorer ?

Que prouvent-elles ces pièces ? L'immoralité de ces femmes ou bien la vôtre ? Vous avez partagé leur vie, encouragé et payé leurs turpitudes, et vous venez à présent les flétrir ?

Mais pour que votre pièce eût une portée sérieuse, il faudrait que nous vous connussions austères et sérieux ! et vous n'êtes tous que des hommes usés qui vivez des tripotages de la bourse et de ceux du théâtre, et qui venez le soir nous raconter vos petites vengeances sous prétexte de littérature et de comédie !...

Et vos artistes ? Ils s'incarnent dans ces rôles hideux. L'un joue un père prodigue plus jeune et plus débauché à soixante ans que son fils qui n'en a pas trente.

L'autre représente à s'y méprendre une sauteuse célèbre, et imite ses cabrioles, ses cris et ses gestes ! Et les journaux applaudissent dans leurs feuilletons à la réalité du type et de l'incarnation du rôle !...

Certes voilà une jolie réclame : *Mme X.... du théâtre de.... joue dans la perfection les duchesses de pacotille et les marquises à faux blason !*

La province est plus sage que nous. Elle siffle impitoyablement, quand par hasard sa police permet qu'on les lui joue, ces pièces où je vois se pâmer d'aise à Paris une foule qui ne se peut plus qualifier.

IV

CE QUI SERAIT A FAIRE.

La peinture réelle au théâtre des mœurs qu'on y déguise. — Le Théâtre-Français. — Le Gymnase. — L'Odéon.

Mais quand s'en trouvera-t-il un parmi vous d'assez osé pour nous les montrer, ces femmes, telles qu'elles sont réellement?

Au lieu de nous les présenter sous leur face la plus séduisante, faites-les nous voir sous leur vé-

ritable aspect. Vous nous parlez de leur esprit? parlez-nous de leur ignorance. Vous nous montrez leur luxe? montrez-nous leur misère, alors que l'âge et les rides ont tué leur beauté et qu'on les a abandonnées, ainsi que dit le poète, *comme une bête de somme inutile qu'on laisse au rebut.*

Vous en faites des filles généreuses et même estimées, faites une bonne fois la peinture de leurs prodigalités et de leurs vices. Que le tableau soit chargé pour nous mieux dégoûter ; et si vous êtes francs, si vous avez le courage de nous dire cette vérité monstrueuse dissimulée jusqu'à ce jour dans vos livres et dans vos pièces, la pièce et le livre que vous écrirez ainsi seront inévitablement les derniers. Le public écœuré vous tournera le dos, votre livre sera jeté, votre pièce ne fera pas un sou ; mais vous passerez pour un honnête homme, et vous aurez le mérite d'avoir fait un scandale plus grand que tous les autres, mais qui au moins nous guérira du goût des scandales.

Pour que cela pût être, il faudrait trouver un auteur qui ne regardât pas son métier comme un commerce ; et cela est rare par le temps qui court. Bien mieux, il faudrait trouver un directeur dévoué à l'art, qui ne fît pas de son théâtre une bou-

tique et une spéculation, chose impossible à l'heure où nous parlons !

Portez-leur une pièce saine, sensée...

— Y a-t-il du scandale là-dedans ?

— Non.

— Eh, mon cher ! mettez-moi une lorette dans votre pièce, un boursier qui fait faillite, un mari qu'on trompe, une femme qui a des amants, et nous verrons !

— Mais elle est bien écrite.

— Qu'est-ce que cela me fait ? *Les Mémoires de Mimi Bamboche*, est-ce écrit cela ? On a fait 2,000 francs de recette par soirée ; apportez-moi une pièce dans ce genre, et nous verrons !

Si l'un des vingt directeurs des théâtres de Paris vous tient un autre discours, nous l'irons dire à Rome !

Le premier théâtre littéraire du monde joue *cent cinquante* fois *le Duc Job*, pendant qu'un théâtre relativement secondaire, le Gymnase, fait ce qu'il peut pour sortir de la routine, et donne souvent de vraies comédies. — Je ne parle pas de celles de M. Dumas fils, qui sont des plaidoyers en faveur de toutes les lorettes de la création.

L'Odéon reçoit *l'Honneur et l'Argent*, de M. Pon-

sard, et les pièces très littéraires de M. Bouilhet, pendant que le Théâtre-Français joue *les Doigts de Fée, Feu Lionel*, et autres vaudevilles de M. Scribe.

Mais on fait de l'argent avec M. Scribe, le reste est totalement indifférent. On a une grosse subvention pour jouer des choses sensées; on a des acteurs excellents, le répertoire le plus vaste et le plus estimé qui soit, et au lieu d'être un théâtre sérieux, utile, on devient un magasin de littérature à bas prix, on joue le répertoire classique par force, et l'on remplit sa caisse en se moquant du public.

V

L'ABUS RÉSULTANT DES SUBVENTIONS.

Le Théâtre-Français et l'Odéon.

La *Revue des races latines* a publié à ce sujet un article très remarqué de M. Jules Maret Leriche, sous ce titre : *De la subvention théâtrale*. J'extrais de cet article le passage suivant :

« Quelle est la raison d'être des subventions pour les théâtres impériaux, notamment pour les

deux théâtres français : la Comédie Française et l'Odéon?

» Conserver traditionnellement la littérature et l'art classiques ; simultanément favoriser l'essor et le développement des vrais poètes comiques, versificateurs et prosateurs, et ceux des acteurs sérieux qui préfèrent la pratique du grand art, de l'art digne, l'interprétation des œuvres avouables et civilisatrices aux succès trop éclatants de nos fausses célébrités, si haut montées sur la corde de la réclame et de leur nullité. Les conditions de ce programme sont-elles remplies au Théâtre-Français et à l'Odéon? Nous ne craignons pas de l'affirmer, elles ne sont pas remplies et ne peuvent l'être.

» La pratique constante, variée des œuvres classiques est abandonnée, ou c'est tout comme ; la quotidienneté (ou très peu s'en faut) des représentations des œuvres modernes a remplacé l'interprétation fréquente de l'ancien répertoire.

» Les deux théâtres français obtiennent ou tâchent d'obtenir, à force d'affiches et de réclames, des succès de vogue, absolument comme font l'Ambigu et les Délassements-Comiques, qui n'ont pas de subvention.

» Sous la dictature Empis, *la Fiammina* acca-

pare l'affiche pendant plusieurs mois, au moins le quart de l'année, quatre fois par semaine, et n'est pas même escortée d'une pièce en un acte de Molière, de Marivaux ou autres.

» Sous l'administration actuelle, *le Duc Job* continue la tradition; M. Mario Uchard a ouvert la voie à M. Léon Laya. Ce ne sont plus des succès de gloire et d'honneur, ni de modestes bénéfices qu'on veut au Théâtre-Français, ce sont des succès d'argent, et de beaucoup d'argent. Si le théâtre des Funambules augmentait de 50 fr. par soir les droits d'auteur, déjà trop élevés, étant de quinze pour cent sur la recette brute, ceux-ci porteraient leurs œuvres sur les tremplins et les trucs de Pierrot et d'Arlequin.

» Touchant des dividendes proportionnels, non seulement au nombre d'actes dans lesquels ils jouent, mais encore aux recettes effectuées, les comédiens sociétaires ne manquent pas de préférer l'interprétation des succès d'argent aux autres, et d'abandonner ainsi l'objet de la subvention.

» L'interprétation des œuvres classiques aux deux théâtres français devient de plus en plus une hypocrisie qui n'est pas seulement nuisible aux progrès des artistes, mais même aux auteurs mo-

dernes, car leurs œuvres en sont moins bien exécutées.

» Les deux théâtres français, qui ne devraient pas avoir de rivaux, se font les concurrents des théâtres non subventionnés, qui dans ce cas seraient tout aussi fondés à demander une subvention, que l'on serait en droit d'en demander la suppression pour tous.

» Mais telle n'est pas la pensée des hommes du progrès, qui désirent comme nous le maintien de la subvention, demandant au contraire, au nom de tous, qu'elle soit maintenue, augmentée s'il le faut, mais au moins que son objet soit rempli.

» Si vous êtes, disent-ils, le Théâtre-Français, c'est bien, soyez-le, voilà de l'or; mais soyez une gloire !

» Si, Théâtre-Français, vous devenez simplement une entreprise vénale, aléatoire, faites; mais alors point de subvention, car au lieu d'être un temple vous n'êtes plus qu'une boutique ! »

VI

Ce qu'un directeur de théâtre nous a répondu.

Nous avons dit un jour tout cela en présence d'un directeur de théâtre de Paris, très intelligent, très habile et très connu. Il nous a écouté froidement et nous a répondu ceci :

« Tout ce que vous venez de dire est parfaite-
» ment juste, je suis le premier à le reconnaître.
» Nos théâtres jouent des pièces d'argent avant
» tout ; nous sommes des commerçants et nous
» vendons beaucoup de pacotille, c'est là notre

» meilleur débit. Le public est un grand capri-
» cieux, et surtout un grand enfant qui veut qu'on
» l'amuse à tout prix. Il écoutera deux cents fois
» de suite des œuvres amusantes ou scandaleuses
» et s'occupera fort peu de savoir ce que vaut
» l'esprit de la pièce. On lui a montré la *Dame aux*
» *Camélias*; c'était un genre nouveau, cela a
» réussi; tous les théâtres ont voulu avoir leur
» *Dame aux Camélias*, et depuis ce temps ces sortes
» de pièces sont encore à la mode. Prenez-vous en à
» M. Dumas fils; c'est lui qui a attaché le grelot.
» Mais si au lieu de la littérature d'épicier que
» nous vous donnons journellement, vous voulez
» une œuvre forte, sensée, brillante, écrite en
» vrai français, et comme nous savons qu'il en
« existe, donnez nous cent mille francs de rente.
» Alors nous vous jouerons cet idéal introuvable,
» nous ne ferons pas un sou de recette, parce
» que notre pièce n'exhibera ni lorettes, ni femmes
» adultères, ni danseuses de boulevard; mais nous
» aurons fait un peu d'art pour l'art; la critique
« nous en tiendra compte, mais le public nous
» traitera d'idiots, et il aura raison! »

A cela, nous répondrons tout à l'heure.

VII

UNE PREMIÈRE REPRÉSENTATION.

Comment se compose la salle. — Comment se fait le succès. — Attitude de la presse et du public.

Nous pouvons signaler maintenant quelques petits scandales d'une importance moins élevée, mais dont l'abus toléré est passé à l'état de véritable coutume.

Comment se donne une première représentation?

Bien simplement, va-t-on dire ? on affiche, et on joue.

Il en est peu aujourd'hui qui croient cela. Un provincial bien nouveau, ira un jour de première représentation chercher sa place au théâtre. On lui répondra qu'il n'y en a *plus*, et il se tiendra pour battu en se disant que bien d'autres plus habiles et plus heureux sont venus avant lui.

Le Parisien, lui, sait bien qu'on n'assiste pas aux premières représentations. Ah bien ! il ferait beau voir un auteur et un directeur exposer bravement une pièce nouvelle à un vrai public. Ce jour-là, et ce jour-là seulement, la salle se donne, mais ne se vend pas. C'est tout juste encore si on l'ouvre. Il est des théâtres où, à ces fameuses premières représentations, on ne délivre au bureau ni parterres ni poulaillers.

Il y a d'abord l'auteur qui place ses amis, ses ennemis, sa maîtresse, ses employés, ses ouvriers, son coiffeur, son tailleur, sa bonne; tous ceux enfin qu'il sait ne pas lui être indifférents, ou qui ont intérêt à applaudir et à faire réussir sa pièce. Voilà des approbateurs assurés. En est-il un parmi ceux-là qui consentirait à siffler un auteur si complaisant et débiteur ou créancier ?

De son coté, le directeur fait le service des journaux et celui des acteurs. On leur donne une loge ou une stalle selon leur importance. A l'actrice principale, il faut vingt places de parterre pour ses claqueurs spéciaux; il en faut autant au principal acteur.

Puis viennent les amants de ces dames, qui louent les meilleures loges et les plus apparentes pour parquer et afficher leurs maîtresses.

On remplit ainsi les trois quarts de la salle avec des journalistes, des amis, des lorettes et des claqueurs. Le quart restant, on le distribue encore à des amis supplémentaires qu'on inventera au besoin, afin de se passer du public payant. Puis, le soir venu, on délivrera vingt places au bureau, si on en délivre, et on vous dira hardiment que la salle est louée.

Alors, soirée singulière ! Applaudissements, fleurs, rappels !... bis ! bis !.. tous !... tous !... l'auteur !... l'auteur !... et le malheureux, on le trainera sur la scène pour l'offrir en spectacle, comme le bœuf gras, à tout un peuple en délire !.. Quel succès ! Quel triomphe !... Mlle X... a reçu vingt-deux bouquets. *La scène était littéralement jonchée de fleurs.* Les journaux le proclame-

ront le lendemain à leur quatrième page. La réclame est toute faite; elle est déjà imprimée, sinon parue!

A la première représentation à l'Odéon du *Médecin de l'âme* de M. Guillard, j'achetai la *Patrie*, et avant le lever du rideau, je lus à la quatrième page ces lignes singulières : « Demain, deuxième
» représentation du *Médecin de l'âme* qui a obtenu
» hier un si grand et si bruyant succès. »

Bruyant? Oui. On siffla toute la soirée.

Donc la salle, un jour de première représentation, appartient à tout le monde, hormis à ce qu'on peut appeler le vrai public, celui qui n'est ni journaliste, ni acteur, ni lorette, ni gandin, ni ami du directeur ou des journalistes influents, mais qui paye par exemple, et qui n'aime pas qu'on le vole.

Qu'arrive-t-il?

La pièce ainsi emmaillotée, gardée à vue par les amis de l'auteur et de la direction, serrée de près par la claque, obtient un de ces succès que n'auront jamais les œuvres vraiment méritoires jouées dans les conditions voulues. Les journalistes eux-mêmes, perdus dans ce camp des Philistins, ahuris et étourdis au milieu de ces bravos

incessants, en viennent à se demander, avec la meilleure bonne foi du monde, s'ils n'ont pas la berlue, et si vraiment la pièce ne vaut pas mieux qu'elle ne leur paraît. Ils sortent à demi-persuadés par les bontés de la direction, les cajoleries des actrices, les bravos du public et les hurlements des claqueurs.

Le lendemain M. Janin, dans les *Débats*, déclinera six verbes latins; M. Gautier fera un feuilleton à l'eau sucrée; M. Fiorentino écrira six colonnes brillantes et spirituelles; M. Jouvin publiera un feuilleton sérieux et raisonné; M. Paul de St-Victor trempera sa meilleure plume dans le meilleur encrier de Shakespeare; M. Sarcey écrira un article logique et brillant; M. Ch. Monselet dira la vérité en dépit des soufflets; et tous déclareront que l'ouvrage leur a semblé bon, charmant et spirituel.

Le surlendemain le public, alléché par ces comptes rendus, accourra; il trouvera l'œuvre nouvelle absurde et criera que les journalistes sont des idiots et des crétins! La pièce qui a obtenu l'avant-veille un vrai succès de serre-chaude, ira rejoindre, au bout de dix représentations, ses compagnes oubliées, et le jour suivant on recom-

mencera la même histoire sans retrancher un seul article à ce programme.

Il y a cinquante ans que cela dure, et, si nous y sommes, nous le verrons encore dans cinquante ans !

VIII

LA CLAQUE ET LES CLAQUEURS.

Histoire rapide de la claque. — Ses abus. — La claque à l'Opéra et à l'Opéra-Comique. — La claque gantée des Italiens. — Améliorations à introduire.

Dans nos théâtres, la claque occupe la plus grande moitié du parterre.

On a bien crié contre elle ; on a essayé de la supprimer : l'expérience n'a pas réussi. Nous sommes des premiers à reconnaître son absolue nécessité.

Un chef de claque achète très cher le droit d'applaudir à forfait. Je me suis laissé dire que la place de chef de claque se vendait 50,000 fr. à l'Opéra. J'aimerais mieux les employer à autre chose; mais enfin, tous les métiers sont bons s'ils sont honnêtes.

Le claqueur en chef introduit dans la salle telle quantité de personnes, dont le nombre est fixé entre lui et l'administration. Il paie, par chaque tête entrée, une faible redevance au théâtre, et garde comme bénéfice le surplus de la somme donnée par les spectateurs qu'il amène.

Car on paie pour applaudir. La claque se recrute chez une classe de gens peu fortunés qui aiment les arts, et ne peuvent s'en passer la fantaisie qu'à prix très réduit.

Mais, le chef de claque ne fait pas entrer les seuls claqueurs. Il introduit avec eux dans la salle une autre classe de personnes, qu'on a justement nommées les *Solitaires*. Ceux-là, moyennant une somme insensiblement inférieure au prix du bureau, entrent au parterre avec la claque; mais dès qu'ils sont placés, toute relation cesse entre eux et ces bruyants messieurs.

Il y a double bénéfice pour le solitaire; bénéfice

d'argent, et certitude d'être placé: l'entrée des claqueurs ayant lieu avant celle du public.

Les deux claques les plus connues sont celles de l'Opéra et de l'Opéra-Comique.

Le chef de claque de l'Opéra, M. David, est un petit monsieur brun, court, assez bien mis, et qui n'a pas trop l'air de ce qu'il est. C'est au café Favart, vis-à-vis l'entrée des artistes de l'Opéra-Comique, que cet important personnage tient son petit cénacle.

Le claqueur verse 5 francs, sur lesquels le chef prélève 2 francs; il vous rend vos 3 francs à la fin de la soirée, si vous vous êtes consciencieusement acquitté de votre devoir de bon et bruyant claqueur.

Le solitaire paie 2, 3 et 5 francs, selon la saison et l'importance des pièces.

Le chef de claque de l'Opéra-Comique se nomme Albert. C'est un grand et long monsieur, mince et fluet, quoique de taille très bien proportionnée.

Vous le trouverez invariablement à cinq heures au café Rossini, jouant au piquet avec son fidèle Meyer, allemand d'origine, à visage atroce, à mine repoussante; c'est un fort brave homme, dit-on. Et la chose est probable. Il est tant de canailles qui

ont la mine charmante, ouverte, gracieuse et prévenante !

Le claqueur paie 75 c., 1 fr. 50, 2 fr., 2 fr. 50, selon les circonstances.

Le solitaire est enrôlé moyennant 1 fr. 50, 2 fr. 2 fr. 50 et même 5 et 10 fr. dans les grands jours de solennelles représentations.

Les claqueurs et les solitaires se rendent au théâtre par escouades de cinq personnes.

Les uns entrent à l'Opéra, par la galerie fermée qui mène, à la rue Drouot; les autres à l'Opéra-Comique, par la petite porte des artistes, rue Favart. Ils traversent les coulisses, la scène, les loges du rez-de-chaussée, et viennent s'entasser au parterre, dans l'ordre indiqué par le chef de claque.

Les solitaires se placent où bon leur semble, et au premier banc du parterre que la claque n'a pas le droit d'envahir.

Le Théâtre-Italien est le seul qui n'ait pas de claque proprement dite.

Là, le service se fait en gants blancs, et de la façon la plus convenable. L'administration ne paie pas les claqueurs, mais l'artiste est libre de leur distribuer diverses places; et la chose est toujours faite si adroitement qu'on ne sait pas

s'il y a bravos sincères, ou bravos provoqués par des gens amis ou soudoyés.

Voilà bien certains petits abus ; mais ils sont de minime importance.

Messieurs de la claque doivent applaudir aux entrées des artistes célèbres, aux phrases saillantes, aux mots spirituels. Tout cela est noté et indiqué d'avance. Comme la pièce, le chef de claque a ses répétitions ; il reçoit très souvent des acteurs en renom une somme d'argent pour *chauffer* leur succès.

La claque entraîne le public ; du moins c'est là le but de son institution. Il est certain qu'une salle sans claque serait froide comme glace, et qu'il est des théâtres et des pièces où pas un bravo ne serait donné sans elle.

Or généralement il arrive ceci :

La claque payée et bien payée pour assurer le succès d'un ouvrage, s'acquitte consciencieusement de sa mission. Ces messieurs, placés au milieu du parterre, tous réunis, applaudissent comme un seul homme aux endroits désignés. Au milieu d'eux, le chef donne le signal ; alors la colonne entière s'ébranle, et des bravos sans fin éclatent comme une trombe.

Mais qu'un spectateur s'avise de protester; qu'il vienne lui, imprudent, trouver la pièce mauvaise, quand messieurs de la claque la trouvent bonne! Que ce ne soit pas un, mais dix, vingt, trente spectateurs qui manifestent leur opinion hostile? Ah! pour le coup, voici la guerre allumée. La salle se partage en deux camps, le public et la claque. Le public siffle, la claque applaudit. On en vient aux injures; et ces estimables messieurs n'en sont pas chiches, croyez-moi! Et par dessus le marché la police intervient, et met le public sifflant à la porte, sous prétexte de vacarme. La claque fière et triomphante continue à applaudir sur toute la ligne.

La chose paraît violente, mais elle est vraie. Nous l'avons dix fois constatée. Le public payant a tort vis-à-vis de la claque chargée de faire les succès.

A cet abus intolérable, viennent s'ajouter d'autres griefs. Les claqueurs sont massés en un seul endroit du théâtre, au milieu du parterre.

Je ne veux pas déprécier ces messieurs, mais on m'accordera qu'ils ne font pas partie de la fine fleur de la société, et que leur goût en fait d'art et de musique est fort constestable. Il faut

bien un peu les considérer comme des machines, mais terriblement bruyantes par exemple!

Eh bien, je trouve illogique et partant scandaleuse, la disposition des claqueurs dans la salle : A un moment donné, et dans un seul point de cette salle on entend et on voit les battoirs de ces messieurs. Leurs deux cents mains réunies se lèvent, frappent et se baissent à la fois. Où est l'illusion?

On assure que la claque doit entraîner le public! mais le public n'applaudit pas, d'abord pour ne pas avoir l'air de se laisser guider par la claque, et ensuite parce que la claque applaudit pour lui.

Il serait très facile de remédier à cet inconvénient, en disposant les claqueurs d'une façon plus ingénieuse et plus logique.

Qu'on ne la réunisse pas en un seul endroit, pour qu'elle n'ait pas l'air de donner avec l'entrain et la précision d'une charge de cavalerie.

Vous avez cent claqueurs? mettez-en vingt au parterre, vingt aux secondes loges, vingt aux troisièmes galeries, aux troisièmes loges; disséminez-les, séparez-les le plus possible; qu'il soit convenu qu'on applaudira tel acteur, à telle phrase,

à telle situation, et qu'au moins les bravos paraissent sortir de tous les coins de la salle!

Enfin que la claque fasse son métier qui est de donner des bravos aux bonnes comme aux mauvaises choses, nous y consentons encore; mais qu'il ne lui soit pas permis d'imposer son opinion quand même au public payant, d'insulter ce public, et souvent d'avoir raison contre lui.

IX.

UNE QUESTION AU SUJET D'UN ABUS.

La première représentation de *Ce qui plaît aux Femmes.* — Peut-on vendre dans la rue, plus cher qu'aux prix du bureau les places qui ne se louent pas ?

Maintenant, nous présentons avec la plus grande humilité, la question suivante à qui de droit.

A la première représentation, au théâtre du Vaudeville, de *Ce qui plaît aux Femmes*, de M. Ponsard, nous avons été témoins d'un fait singulier.

Nous citons cette représentation sans intention

méchante, mais parce que c'est ce jour que nous avons surtout constaté l'abus que nous allons signaler.

Ce soir-là on délivra au bureau dix parterres peut-être et des places de troisième galerie.

Or, le parterre n'est pas stallé (nous parlons du Vaudeville) et ne se loue pas. Dans la salle, on refusait des places; on en vendait dans la rue. Prise au bureau la place coûte deux francs; les marchands de billets les cotaient six francs sur le trottoir.

On ne me dira pas que l'administration est étrangère à la chose, où du moins qu'elle l'ignore, puisque le marché se passe sous ses yeux, et qu'il est fait par quatre ou cinq personnes.

Dans la salle, le parterre est aux trois quarts rempli par la claque. Soit. Mais le quart restant ? C'est celui-là qu'on trafique aux portes du théâtre. A vous, directeur, que le marchand ne connait pas, il a peut-être offert un billet !

Que devient alors la loi sur les théâtres ? Il est défendu de louer le parterre; vous le refusez à vos bureaux. On peut le croire rempli, pas du tout ! On le crie à vos portes à des prix exhorbitants. Il y a donc abus. Vous savez que votre représen-

tation sera courue, et vous faites vendre vos billets dehors, plus chers que le prix marqué; ou au moins vous laissez la chose se faire, ce qui revient absolument au même.

Or le prix fixe est une chose invariable, moins partout ailleurs qu'au théâtre.

Que diriez-vous d'une administration de chemin de fer qui, un jour de fête publique, triplerait le prix de ses places ? Vous-êtes exactement dans le même cas, et aucune loi ne vous autorise à outrepasser les réglements établis pour la police des théâtres.

Ne peut-on obtenir qu'un jour de première représentation le parterre ne soit pas donné entièrement à la claque; qu'on ne réponde pas au bureau au public payant, *il n'y a plus de places !* pendant que ces places mêmes qu'on refuse, qu'on n'a pas le droit de louer dans la journée, on les laisse vendre scandaleusement sur le trottoir à des prix exhorbitants ?

X

LES BILLETS D'AUTEUR.

Du droit égal qu'ils ont avec les billets pris au bureau. — Ce qui se passe à la Porte-St-Martin. — Une question à M. Marc-Fournier.

Les théâtres paient leurs auteurs de deux façons, en billets et en argent. Chaque auteur reçoit je suppose, une vingtaine de billets par soirée. La direction d'un théâtre trouve un très grand avantage à payer ainsi, et sans bourse délier, ses dettes de chaque soir.

De son côté, l'auteur qui ne peut distribuer à ses amis une quantité de billets aussi grande, et qui d'ailleurs, doit trouver dans le papier qui lui est donné comme paiement, une rémunération en argent; l'auteur, disons-nous, vend ces billets à un entrepreneur qui se charge de les placer chaque soir à prix réduit.

Vous pouvez voir ainsi établis à côté de nos différents théâtres, chez les marchands de vins ou de pommade, des crieurs de billets jaunes signés *Porcher*, qui vous donnent à bas prix les places des théâtres voisins. L'acheteur gagne de cinq à vingt sous sur le prix de la place, selon le succès de la pièce qu'il va voir jouer.

Devant chaque théâtre, se promènent un ou deux de ces marchands de places : on vous les crie tout haut dans la rue ; on vous poursuit ; on vous harcelle pour vous les faire prendre : *Monsieur, voilà des parterres, des stalles, des baignoires, moins chers qu'au bureau !*

Ce mot magique : *moins cher*, vous entraîne souvent malgré vous, et vous voilà entrant dans un théâtre auquel vous ne songiez guère.

Au contrôle, on prend avec défiance le billet que vous venez d'acheter ; on vous regarde de

travers, à peu près comme si vous étiez un malfaiteur, et c'est tout juste si on ne vous envoie pas au poste pour vous faire faire des révélations sur l'origine de ce billet. On vous jette votre petit carton (un carton spécial connu des ouvreuses), pour ainsi dire au visage, et l'on vous envoie à la place indiquée.

Là, nouvelles tribulations! L'ouvreuse vous reçoit encore plus mal que ne vous a reçu le contrôle; elle vous place aux plus mauvais endroits; vous donne des fonds de loges ou des derniers rangs de stalles; ne vous offre ni petit banc ni programme, et affecte de vous traiter le plus grossièrement du monde.

Si devant vous vous voyez une place libre, non louée, non encore occupée, et que vous la demandiez, l'ouvreuse et le contrôle vous la refusent énergiquement, et aussitôt cette place est donnée à quelqu'un qui arrive après vous et qui ne l'a pas retenue d'avance.

Vous avez beau réclamer, dire que vous êtes arrivé le premier, crier à la faveur, à l'injustice, au passe droit; tout le monde vous donnera tort, jusqu'au commissaire de police si vous invoquez son secours; on vous répondra invariablement

ceci: *Pourquoi avez-vous acheté un billet dans la rue?*

Là précisément est toute la question.

Vous payez vos auteurs avec des billets; ces billets représentent une somme d'argent qui leur est due par vous. Il vendent ces billets à des marchands dont vous autorisez le trafic à la porte de vos théâtres. La chose se fait sous vos yeux depuis un temps immémorial. S'il y avait là fraude, ou même simple infraction à des règlements établis, la chose ne subsisterait plus depuis longtemps.

Maintenant, ces billets sont bons ou mauvais. Il n'y a pas de milieu; vous devez les prendre ou les refuser. Si vous les prenez, puisqu'ils représentent votre argent, vous leur devez un aussi bon accueil qu'à ceux qui sont payés à vos bureaux. Si vous les refusez, il faut faire fermer la boutique des trafiquants et empêcher leur commerce devant les théâtres.

La question nous semble bien nettement posée. Cela est bon ou mauvais, mais cela ne peut pas être à moitié bon seulement.

Le public n'a pas besoin de connaître la provenance de ces billets. On lui dit que ce sont des

billets d'auteurs, il en sait assez comme cela. En le traitant mal à cet égard ; en lui contestant, bien plus, en lui niant le droit d'occuper de bonnes places, muni de ces billets qu'on lui vend avec votre autorisation et celle de la police, vous le forcez à mettre le nez dans vos petits tripo'ages et dans vos mesquins arrangements de directeur à auteur. Il apprend qu'il peut vous forcer à traiter vos billets comme son argent comptant, et qu'il est libre de vous faire un procès qu'il gagnera certainement.

La chose est arrivée il y a trois ans, au Théâtre-Français. Un monsieur fit un procès à l'administration, qui voulait le forcer à prendre une place de second rang au balcon, avec un billet acheté dans la rue, tandis que les stalles du premier rang étaient libres. Il gagna son procès, qui a été célèbre en son temps.

Qu'il se trouve encore aujourd'hui un bourgeois pointilleux, auquel vous refuserez une bonne place en échange d'un billet de la sorte? le souvenir de l'arrêt rendu, la conscience de son droit, le raisonnement très simple qu'il peut se faire, qu'un billet vendu dans la rue au vu et au su de la police ne peut être qu'un bon billet, l'amène-

ront certainement à vous faire un procès. Il le gagnera, parce qu'il y a encore des juges à Berlin, et qu'il est évident que vous avez tort, même avant le procès.

Vous devez donc recevoir les billets de vos auteurs avec autant de respect que l'argent du public. Ils se valent. Si vous trouvez dans l'autorisation de ce trafic une perte d'argent pour votre théâtre, supprimez les billets; payez vos auteurs en argent; la chose sera beaucoup plus simple, et coupera court à de très nombreux différends. Mais si vous laissez subsister l'usage établi, faites bon accueil aux billets, recevez-les comme de l'argent comptant, et traitez le public qui les présente avec autant d'égards et de soin que le public qui verse directement à votre caisse.

A propos des billets vendus dans la rue, je ne me suis jamais bien expliqué ce qui se passe au Théâtre de la Porte-Saint-Martin, et je supplie M. Marc Fournier de me tirer d'embarras à cet égard.

Il y a, à gauche du théâtre, sous une porte basse, une barraque en bois, qui contient le plan du théâtre, posé sur une petite table, avec un monsieur qui vend des billets numérotés pour la représentation du soir.

A la porte de ce petit bazar, un autre monsieur que vous reconnaîtrez à son nez fendu à la manière hottentote, vous offre les ditsbillets.

Or, ce sont des billets loués, numérotés, et qui se paient 2, 3 et 5 francs plus chers qu'au bureau, où on vous refuse invariablement des places.

C'est donc un second bureau de location, ouvert après la fermeture de celui qui fonctionne pendant la journée dans le théâtre. Seulement, ce ne peut être un bureau installé par l'administration, puisque les places s'y vendent à des prix variables, suivant le succès des pièces. Mais c'est un bureau autorisé par elle, puisqu'on crie ces places très fort sur le trottoir, aux portes du théâtre, et qu'on vous interpelle souvent très vivement pour vous les offrir.

Les bureaux ouvrent; on vous refuse stalles et fauteuils, pendant que ces marchands là vous les offrent au prix double! Vous m'accorderez que la chose est un peu violente, n'est-ce pas ?

Maintenant, éloignez-vous. Revenez une heure après aux bureaux du théâtre, et alors on vous offrira les places qu'on vous refusait tout à l'heure. Ces messieurs, qui crient très cher des places ouées, les ont-ils rapportées parce qu'ils n'ont pu

les vendre? L'administration veut-elle faire ainsi de la réclame ou de la banque? Nous l'ignorons; nous nous bornons à constater la chose que nous avons vue dix fois pour le moins.

Il nous est même arrivé à ce théâtre, quelque chose de plus curieux encore.

On nous refusa des places au bureau. En déposant un louis au contrôle, je pus entrer dans la salle, et, j'allai trouver l'ouvreuse qui m'offrit sans hésiter quatre fauteuils d'orchestre dont j'avais besoin. Je payai le prix au bureau des suppléments, et j'eus ainsi dans l'intérieur de la salle, sans l'intervention d'aucun contrôleur, les places qu'on m'avait refusées au premier bureau.

Comment cela se fait-il? Je l'ignore encore.

Je veux croire qu'en laissant se répandre le bruit qu'on ne trouve pas de places dans son théâtre, le directeur fait ainsi une grande réclame, et force, en quelque sorte, les spectateurs désappointés à venir louer le lendemain, les places qu'on n'a pas voulu leur donner la veille.

Ne pourrait-on instituer un agent, préposé à la surveillance et à la répression de toutes ces gabgies. Les divers délégués des directions de nos théâtres se moquent du public au nez de l'auto-

rité, avec une facilité excessive, et la chose ne fera qu'accroître, si l'on n'y met bon ordre.

Nous pourrions encore relever une très grande quantité de ces petits abus. Nous signalons les plus faciles à réprimer, et surtout ceux qui peuvent être le plus aisément connus du public. En attirant son attention sur des choses qui lui crèvent les yeux, et qu'il ne s'est jamais très bien expliquées, on lui enseignera à ne pas se laisser tromper, et à faire valoir ses droits trop légitimes, en des circonstances qui se renouvellent tous les jours.

XI

OU SE VENDENT LES BILLETS D'AUTEUR.

Les dépôts de billets d'auteurs sont établis chez les marchands de vins ou autres, qui se trouvent assez près du théâtre pour faciliter la vente de ces billets au public.

Il faut remarquer que la police, qui tolère cet encan, défend aux marchands de venir sur la voie

publique proposer leur marchandise. Or, ce réglement spécial est perpétuellement inéxécuté. Les marchands sont généralement deux, trois et quatre à la fois pour cette exploitation singulière.

L'un se tient dans la boutique qui est le siége de l'administration ; le second reste sur la porte et interpelle les passants : *Des billets moins chers qu'au bureau ! Ici monsieur !* le troisième va, aux alentours du théâtre, harceler les gens qui font la queue, avec les mêmes offres tentantes et trop souvent écoutées. Le quatrième enfin, sert d'intermédiaire entre le premier et les deux autres. Il est le courrier, l'aide-de-camp, le factotum. Il vient chercher les billets, les porte et revient rendre compte des opérations qui ont été faites.

A l'Opéra, l'entreprise de la vente des billets a lieu en deux endroits à la fois. A droite du théâtre, rue Lepelletier, est une petite salle où se trouve le plan de l'Opéra. Un monsieur assez poli, vous *loue* littéralement tout ce que vous pouvez désirer. Ses agents se promènent devant la porte, près des affiches, et surtout devant le bureau de location.

C'est à la porte du bureau de location de nos théâtres que se tient principalement dans la jour-

née le marchand de billets. Si vous venez pour louer des places, il vous en offrira au dessous du cours; s'il n'y en a plus, il vous fera payer horriblement cher celles que sa petite administration a eu l'habileté de louer avant vous au bureau même du théâtre.

A l'Opéra, la vente des billets du soir a lieu chez le marchand de vins qui fait face au théâtre. Le trafic se fait sur la porte, sur le trottoir et dans le passage de l'Opéra.

A l'Opéra-Comique, les marchands de billets stationnent pendant le jour à la porte du bureau de location; vous les y pouvez voir faire faction depuis onze heures jusqu'à six heures. Ils sont trois et se *relayent* d'heure en heure.

Le soir, ils vendent leurs places, chez deux marchands de vin; l'un est situé rue Marivaux auprès du Café Anglais; l'autre rue Favart, au coin de la rue d'Amboise.

Au Théâtre-Français, la chose se fait d'une façon plus convenable et plus secrète: ceux qui connaissent les marchands peuvent seuls découvrir leur retraite qui est rue Montpensier, dans un petit bouge noir et caverneux. Ceux-là ne vous font pas offrir de billets aux alentours du théâtre,

et n'en vendent d'ailleurs qu'un nombre assez restreint.

Les marchands de billets du Théâtre-Impérial Italien, sont établis aux coins des rues Méhul et Monsigny. Ils ont peu de billets ; ils se procurent ceux qu'ils vendent auprès des personnes auxquelles le théâtre paye une redevance annuelle en stalles et en loges. A ce théâtre, les droits d'auteurs n'existant pas, il serait difficile que les marchands pûssent vendre d'autres billets que ceux qu'ils achètent au bureau, ou que leur cèdent les créanciers de l'administration.

A l'Odéon, quatrième Théâtre-Impérial, la vente des billets est d'un médiocre rapport, et se fait chez le marchand de vin qui est au coin de la rue de Condé.

Les marchands du Théâtre-Lyrique occupent un cabinet spécial, chez le marchand de vins qui est à gauche du théâtre. Il y a dans cette petite chambre le plan du théâtre, et des billets de toutes places. Le marchand principal a ses délégués qui vont du café au théâtre, vous interpellent et vous arrêtent quelquefois au passage.

Au Gymnase, le magasin d'un parfumeur bien connu, situé à la gauche du théâtre, sert d'asile

aux marchands; les agents de cette petite boutique se promènent sur le trottoir, et vous font leurs offres de service usque sur les marches du théâtre.

Le Vaudeville a ses marchands placés chez le marchand de vins qui fait le coin de la place de la Bourse et de la rue Vivienne : les aides de l'entreprise commercent sur le trottoir et devant le théâtre, depuis le siége de l'association, jusqu'à la rue de la Bourse.

C'est chez le deuxième marchand de vin de la rue Montmartre, à partir du boulevard, que sont établis les vendeurs de places des Variétés, qui vont de cet endroit jusqu'à la rue Vivienne, pour trafiquer de leurs billets.

Le petit marchand de vins situé à l'angle de la rue de Beaujolais et de la rue Vivienne sert de boutique aux marchands de places du théâtre du Palais-Royal. Avant d'arriver là vous serez arrêtés dix fois par le marchand de ceintures élastiques et autres préservateurs contre les maux secrets de notre faible humanité!.

J'ai dit plus haut que le marchand de billets de la Porte-Saint-Martin, avait élu domicile à gauche du théâtre, sous une porte cochère.

Je dirai plus loin, et avec détails, que les deux marchands de vins, rue de Bondy, près l'Ambigu, abritent les vendeurs de billets de ce théâtre.

A la Gaîté, le vendeur de places est chez le marchand de vins qui est à la droite du théâtre.

Celui du Cirque-Impérial est à gauche du théâtre, chez un grand marchand de vins à côté du Théâtre-Lyrique.

C'est chez un débitant de tabac, à droite de l'ancienne salle des Folies-Nouvelles, que ces marchands de billets vendent les places du Théâtre-Déjazet.

Un patissier du passage-Choiseul, à gauche des Bouffes-Parisiens recèle les trafiquants de billets du théâtre de M. Offenbach.

Je ne crois pas que ce trafic ait lieu au théâtre des Folies-Dramatiques qui vit bien sans cela, non plus qu'au théâtre des Délassements-Comiques.

Le commerce de ces gens et la manière dont ils le font, me représente assez le métier de certaines filles vouées aux plaisirs publics qui interpellent et arrêtent les passants au moyen de promesses doucereuses et les insultent s'ils résistent à leurs charmes de contrebande.

Certes il est difficile, je le sais, d'empêcher ces

marchands de vendre les places que les auteurs et le théâtre leur donnent pour en faire commerce, mais on pourrait tenir très sérieusement à ce que la loi qui les régit fût observée strictement par eux. Il leur est défendu de sortir de l'endroit fixé pour leur vente, et jusqu'à ce jour leurs empiétements ont pris des proportions considérables. Qu'on exige qu'ils restent chez eux ! Ceux qui les voudront aller chercher, sauront bien le faire sans avoir besoin d'excitations, et ceux qui ne les connaissent pas, prendront leurs billets au bureau du théâtre, qui y gagnera ainsi ce que ces marchands y perdront; sans que nous y voyions aucun inconvénient.

XII

LES MARCHANDS DE BILLETS.

Leur trafic. — Les billets loués d'avance. — L'Ambigu-Comique. — M. de Chilly.

Je reviens sur ce qui précède.

La question de la vente des billets en dehors de l'administration des théâtres, ou au moins sans sa participation apparente, ne me semble pas d'un médiocre intérêt. Le trafic singulier de billets

loués, achetés ou donnés, qui se fait aux portes de nos théâtres, et sous les yeux de l'autorité, nous paraît aussi scandaleux, que facile à réprimer. Les succès obtenus par certains théâtres, donnent lieu à une foule de petites vilenies contre lesquelles tout le monde crie, et qui subsistent néanmoins en dépit de tout le monde. Ce pauvre public est volé, trompé, joué d'une façon indigne par quelques spéculateurs de bas étage, qui exploitent les succès d'une pièce avec une habileté rare, mais qui ne mérite aucun encouragement.

Il est évident que la plupart des directeurs de nos théâtres connaissent très bien ce qui se passe devant chez eux. Ils savent par cœur cette petite comédie de la vente des billets dont nous allons vous parler ; ils pourraient certainement l'empêcher : mais un directeur est avant tout un commerçant ; nous l'avons déjà dit. Il sait que la réclame se fait de toutes les façons, et que vendre à sa porte des billets qu'on refuse à ses bureaux, cela vaut dix lignes à la quatrième page du journal le plus lu de Paris.

Seulement il est facile de constater ce qu'il y a d'indélicat, de déloyal, d'absolument inconvenant dans le trafic toléré. Un directeur est en faute s'il

le supporte, parce qu'il est très facile de l'empêcher.

Maintenant je sais que la police arrête quelquefois les marchands de billets, mais si elle les arrêtait toujours, l'abus ne se reproduirait plus depuis longtemps, et le public pourrait avoir des places et aller au théâtre tranquillement, un jour ou l'autre, sans enrichir quelques gredins qui le volent comme dans un bois.

Voilà ce qui se passe généralement, et comment se pratique la vente dont nous parlons.

Un théâtre joue une pièce à succès; je parle d'un succès de vogue, comme celui que vient d'obtenir, par exemple, la *Dame de Monsoreau* à l'Ambigu. Les marchands de billets, et ils sont là dix, viennent louer à l'ouverture des bureaux, le matin, une centaine de places, je suppose.

D'abord, je ne comprends pas que l'administration, si elle a le moindre soupçon (ce qui est indubitable) du marché qui se fait sur le boulevard, consente à délivrer autant de billets à un même individu, ou à plusieurs individus qui se suivent, en demandant une même quantité de places. Il n'est pas naturel qu'un aussi grand nombre de places se débite chaque jour et à la même

heure. Il y a donc déjà là un peu de connivence entre les marchands et la direction du théâtre.

Il arrive alors, que le public qui se presse moins, a de mauvaises places; (et elles ne sont pas toutes bonnes à l'Ambigu!) C'est son affaire, je le veux bien; il peut se lever plus matin. Mais à midi on ne délivre plus de fauteuils, plus de loges; il ne reste que des places sublunaires, quand ces messieurs ne les ont pas prises.

Le soir c'est bien autre chose; une queue immense de spectateurs avides d'applaudir Mélingue encombre les entrées du théâtre. Le guichet s'ouvre; plus de places!

Voilà encore un abus un peu bien criant! Deux cents personnes bien gênées, bien refroidies, exposées au vent et à la pluie attendent l'ouverture des bureaux; il vous serait facile de placarder sur l'affiche un avis annonçant qu'il n'y a ni fauteuils, ni loges, ni stalles, et que vous ne délivrerez qu'une centaine de places; au moins ceux qui ne veulent que les places que vous avez louées pourraient partir sans se geler à vos portes.

Enfin, vos bureaux ouverts se referment, et le public s'en va. Il est assailli aussitôt par dix personnes qui lui crient, et lui vendent, à des prix

fabuleux, les places qu'elles ont louées le matin au prix du bureau. Là, un fauteuil d'orchestre se vend dix francs; il en coûte cinq au théâtre. La valeur des autres places est proportionnellement côtée à ce taux. Ces marchands ont une boutique, un plan du théâtre, des bureaux, des commis; tout cela est organisé sur une vaste échelle, et comme une chose autorisée, certaine et durable. C'est un vrai commerce, à côté d'un autre commerce, le théâtre. Seulement l'un a une patente, et l'autre n'en a pas!

Voyons, M. de Chilly veut-il que je les lui montre, ces estimables marchands? à droite de son théâtre, qu'il interroge les marchands de vins à sept heures du soir; qu'il parcoure le bitume qui s'étend devant l'Ambigu; qu'il se fasse offrir à lui même des billets comme s'il en avait besoin! C'est là, c'est chez ces vendeurs de boissons que se fait le trafic de ces places. Achetez messieurs! Cela ne coûte que le double du prix du bureau! Ce n'est vraiment pas la peine de s'en passer!..

M. de Chilly n'éprouve t-il pas le besoin, lui aussi, de chasser les vendeurs du Temple?

Je signale d'autant mieux le fait à M. de Chilly, que j'ai été pris moi-même à cette vulgaire plai-

santerie. Il m'a fallu subir les gracieusetés de ces messieurs qui vous font payer très cher leurs grossières insolences et leurs billets. Or, je ne m'étais jamais rendu un compte bien exact de ce petit commerce. Je le comprenais très peu, tant il est vrai que l'épreuve que l'on fait personnellement de ces choses est la meilleure édification possible. On m'avait bien dit vaguement la source de ces billets, leur histoire et l'encan singulier toléré à leur endroit. Je n'avais jamais cru à cela ; aussi, allant à l'Ambigu voir cette amusante *Dame de Monsoreau*, et forcé d'acheter mon billet à ces véritables brigands, j'ai pu voir par moi-même, et je suis content d'avoir vu !

C'est qu'ils ont un aplomb, ces gens ! Ils vous mentent avec une audace ! Est-il dix heures ? ils vous proposent un billet très cher en vous certifiant que la pièce vient de commencer. Ils vous rançonnent comme des juifs. Ah! vous voulez voir *la Dame de Monsoreau*, et vous ne louez pas vos places ? Eh ! bien, vous allez savoir un peu ce que cela va vous coûter !

Ils vous entraînent dans leur petite boutique enfumée, chez un marchand de vins, sur un comptoir sale ; ils vous débitent dans leur antre leur

exhorbitante marchandise; ils vous traquent, ils vous volent; et vous êtes bien heureux si la place qu'ils vous ont vendue n'est pas atrocement mauvaise.

D'ailleurs, ce que je dis ici à propos du théâtre de M. de Chilly, je pourrais le dire de tous les autres théâtres de Paris. Il n'en est pas un, depuis l'Opéra jusqu'au Funambules, où l'exploitation flagrante des places louées par des marchands, n'ait lieu dans la rue, chez les marchands de vins, et jusque sur les marches des théâtres.

Ah ça, où est-elle la patente de ces gens là? De quel droit exercent-il leur commerce!

Ce soir là même, je causais avec un de ces marchands qui me vendirent très cher un fauteuil à l'Ambigu. — Je lui demandai de m'expliquer son petit commerce :

— C'est bien simple, me répondit-il; nous louons des places le matin avant tout le monde; nous les prenons huit et dix jours à l'avance, et le soir nous vous les vendons très cher. On nous les laisse vendre dans l'intérieur des magasins, et on nous arrête si nous allons dehors. Mais cette dernière clause est pour la forme et nous ne craignons rien. Il y a trop de gens qui profitent de notre commerce,

le directeur, tout d'abord, auquel cela fait de la réclame, pour qu'on nous empêche jamais complètement de l'exercer.

Donc, pas d'autorisation; ils vendent parce qu'ils vendent. Le premier venu peut les imiter. Un jour il n'y aura plus que des marchands de billets dans la rue; le billet pris au bureau sera un mythe.

Où est la moralité de tout cela ? L'art devient une marchandise, et le théâtre une boutique. On vend très cher le droit d'applaudir les chefs-d'œuvre, et les directeurs ne reculent devant rien pour empocher beaucoup d'argent. Ces gens qui nous volent, aident leur cupidité ; c'est une comédie qu'on joue devant eux et qu'ils encouragent en la tolérant. Cela est scandaleux, hideux, absurde; mais on y trouve un bénéfice; le reste importe peu !

Et d'ailleurs, je ne suis pas bien assuré que les directeurs ne prennent pas eux-mêmes une part indirecte à ce trafic. Ont-ils un droit quelconque, un courtage, une remise ! je l'ignore ; mais je pourrais le supposer. Cela est déjà trop. Si le public peut croire qu'un directeur de théâtre s'entend avec un marchand pour que ce marchand le vole, lui public, et que ce directeur a sa part prévue

dans les bénéfices du trafic, je ne comprends pas que ce public volé, bafoué, joué, ne tire pas une vengeance éclatante et méritée de cette criminelle gabgie.

Et cela arrivera évidemment. Ou les marchands de billets seront supprimés, ou le public sera un sot. Or le parisien n'est pas bête, et je doute que lorsqu'on lui aura bien dit et bien prouvé qu'en pleine rue, et au milieu des sergents de ville et des commissaires de police, on le vole quand la chose n'a pas le droit d'être et peut s'empêcher, je doute, dis je, qu'il se laisse désormais voler !

XIII

DIRECTEURS ET AUTEURS.

Réformes à introduire. — Les jeunes auteurs. — Les auteurs inconnus. — Le salon directorial. — Deux exemples. — M. Victorien Sardou. — M. Louis d'Assas.

Il me semble qu'un directeur intelligent, habile, mais surtout hardi, pourrait facilement introduire dans son théâtre de très grandes réformes, et mettre un terme aux abus que nous avons seulement indiqués.

Et certes, nous sommes loin de les avoir indiqués tous ! un volume entier suffirait-il pour signaler aux hautes intelligences qui président aux destinées de nos théâtres, les fautes, les erreurs, les sottises et les criants abus qui se commettent chaque jour en leur nom ? Nous ne le croyons pas. Que quelqu'un soit assez avisé pour écrire un jour ce livre, pour publier franchement sa pensée sur toutes les choses que nous laissons ici, et avec intention, dans l'ombre et dans l'oubli, et vraiment il y aura de quoi proposer une révolution entière dans les administrations théâtrales.

Nous parlions tout à heure des tendances actuelles de nos théâtres, qui jouent depuis quelques années les pièces à femmes, dont nous ne saurions assez condamner l'introduction sur nos scènes. Aux objections faites, un directeur, nous opposait la grande question : L'ARGENT.

Mon Dieu, nous sommes un peu de l'avis de ce directeur ; mais il nous semble encore qu'en apportant de grandes modifications et de grandes réformes dans la machine administrative en général, un directeur pourrait faire de l'art et du beau, sans s'exposer pour cela à des faillites que tous déclarent aujourd'hui inévitables.

Le système régnant est absurde tel qu'on l'applique à toutes choses, et cela aussi bien pour la réception des pièces que pour l'engagement des artistes. Les unes sont exclusivement commandées aux mêmes faiseurs, auxquels on donne de grosses primes en dehors des droits fixés ; les autres sont trop absolument sacrifiés à quelques grandes et rares individualités qui absorbent à elles seules les quatre sixièmes de la recette, et écrasent de leur supériorité réelle ou de convention leurs camarades, qui paraissent mauvais, mis en contact avec un célèbre voisinage.

Chaque théâtre paraît avoir adopté un auteur spécial, ou du moins quelques auteurs spéciaux qui fournissent à tour de rôle les grandes pièces de l'année. C'est ainsi que MM. Dennery et Dugué accaparent la Gaîté et l'Ambigu; que M. Meurice tient la scène à la Porte Saint-Martin, pendant que M. Léon Laya, fait les délices du public bonace du Théâtre Français. M. Feuillet, est devenu l'auteur favori du Vaudeville, et M. Dumas fils, le préféré du Gymnase. A des époques fixes ces noms apparaissent flamboyants sur l'affiche et le succès les accompagne. A la suite de ces astres brillants, se place M. Barrière, qu'on trouve un peu partout

avec toutes sortes de collaborateurs. Quand ces messieurs sont occupés, pris ou absents, on a encore recours à M. Scribe ou à M. Dumas père, les vétérans du théâtre.

Dans les théâtres tout à fait secondaires, nous trouverons à l'ordre du jour les noms de MM. Cogniard, Labiche, Martin, Monnier, L. Thiboust qui apparaissent périodiquement aussi sur les affiches des Variétés et du Palais Royal. L'Odéon seul, qui a cependant ses grands faiseurs, MM. Louis Bouilhet et Ponsard, ouvre son théâtre à des jeunes gens, à des inconnus, ou bien à des moins favorisés, bien que célèbres déjà.

Le répertoire moderne tourne perpétuellement dans ce même cercle de noms. Les grandes pièces, sur le succès desquelles compte vivre le théâtre, sont l'œuvre des vétérans; les pièces en trois actes se donnent aux auteurs qui représentent l'âge mûr; les autres se partagent les petits livrets, les petits vaudevilles et les levers de rideau. Les générations se succèdent ainsi sans espoir de progrès, parceque les directeurs se tracent une marche et une série d'habitudes, qu'il se lèguent entre eux sans espoir de retour, puisqu'ils y trouvent leur fortune.

Et comment voulez-vous que le théâtre moderne

progresse au milieu de cette inertie et de ce parti pris ? Comment voulez-vous du nouveau, du jeune, du vrai, quand vous confiez vos pièces à vos marchands de littérature patentés, qui vous servent depuis vingt-cinq ans le même drame habillé de diverses façons ? Et surtout, comment voulez-vous que vos jeunes auteurs se forment et deviennent un jour les fermes appuis du répertoire chancelant ?

Qui vous les présente ceux-là ? Est-ce à leur esprit, à leur talent qu'ils doivent d'abord leur entrée chez vous ? Non pas. Vos auteurs ordinaires, auxquels ils servent de *gâcheurs,* vous les amènent un beau jour, et vous leur donnez à brocher sur cette recommandation, un médiocre petit lever de rideau. Au lieu d'encourager chez eux un talent naissant, des idées jeunes et vivaces, l'avenir, la jeunesse, la force et la vie, vous les forcez à se traîner à la remorque des routiniers vos fournisseurs. Ils étaient pleins d'espérances, pleins d'avenir ; vous en faites des impuissants avant l'âge.

Et qu'un jour, aujourd'hui peut-être, fatigués des œuvres rebattues de vos faiseurs, vous vous disiez sagement : Mais Dumas passe, Dennery s'use, Scribe est usé ! Vous viendrez alors trouver ces sous-faiseurs, auteurs jusqu'à ce jour de vos pièces

légères, de vos remplissages et de vos levers de rideau ; vous leur demanderez une de ces œuvres émouvantes et passionnées, brillantes et sensées, comme vous voudriez pouvoir en jouer quelquefois, et vous ne trouverez rien !

Cet esprit qu'ils avaient, vous l'avez gaspillé et perdu ! cette force, vous l'avez tuée ; cette jeunesse, vous l'avez anéantie ! et vous n'avez plus devant vous que de jeunes caducs incapables d'une idée qui ait le sens commun, et d'une pièce qui vaille quelque chose ! Vous leur avez appris à confectionner des *Mémoires de Mimi Bamboche* ou des Revues de fin d'année, et je vous demande un peu ce que vous vous voulez qu'ils vous donnent de bon et d'honnête après la perpétration d'une semblable littérature ?..

Mais, si au lieu de ne recevoir chez vous que les ouvrages de messieurs vos auteurs, ou ceux de leurs amis qu'ils vous présentent, vous introduisiez dans vos théâtres quelques noms nouveaux, quelques œuvres d'inconnus ; croyez-moi, vous auriez peut-être moins de routine et plus de succès ! N'existe-t-il pas de par le monde une quantité de jeunes littérateurs obscurs et malheureux qui ont peut-être écrit des chefs-d'œuvre ?

Vous allez me dire que tout le monde croit avoir écrit un chef-d'œuvre, et que s'il vous fallait lire tous les manuscrits qu'on vous présente, votre existence de directeur n'y suffirait pas. On a déja vingt fois fait cette objection et cette réponse. Vous savez mieux que moi ce que cela vaut. Les faiseurs de pièce ne pullulent pas à ce point que toutes ne se puissent lire. Instituez, vous directeur, une commission composée d'artistes, de gens de lettres, de journalistes ; lisez une pièce par jour de celles qui vous seront apportées. Vous en aurez ainsi plus de trois cents par an. Faites un choix dans ce nombre, et certes vous en trouverez qui vaudront dix et vingt fois les inepties que vous jouez chaque soir !

Et combien de ces pauvres jeunes gens meurent de faim au milieu de leurs illusions et de leurs manuscrits ! Combien, croyant trouver un accueil hospitalier, ont apporté chez les concierges des théâtres des livrets qu'on ne leur a jamais rendus ! Combien, tremblants et timides, sont venus chercher une réponse qu'on n'a pas faite, pleins d'un espoir peut-être injustement déçu !...

Les compterez-vous ces Gilbert, ces Chatterton du théâtre ? Leur nombre est immense et accroit

tous les jours. Et pourtant, ceux-là, ils ont puisé dans les ennuis, dans la misère, dans les déceptions, cette force, cette expérience, cette vigueur nécessaire pour la conception des œuvres sérieuses! Ils ne sont pas comme vos jeunes auteurs nés dans du coton, élevés dans la plume! Ils n'ont pas grandi dans les boudoirs des lorettes, ni écrit leur première pièce sur les genoux d'une femme joyeuse, et avec la certitude d'être joués quand même!

La vie de ceux-là, n'a été qu'une joie, une folie, une débauche! aussi savent-ils peindre à merveille le monde bizarre dans lequel ils ont vécu. Mais parlez-leur de grandes et fortes idées, de littérature, d'esprit sérieux ; vous n'avez plus personne! vos jeunes auteurs, sur l'avenir desquels vous comptez, sont tous, à peu d'exceptions près, des gandins blasés et incapables!

Mais parmi les inconnus, pour un qui arrive, cent tombent dans le ruisseau !

Et ceux que vous accueillez, comment parviennent-ils jusqu'à vous, directeur? Est-ce parce que vous avez lu ou apprécié leurs pièces ? parce que vous avez reconnu en eux un talent sérieux ; parce que vous les avez reçus, que vous leur avez

parlé, qu'ils vous ont communiqué leurs pensées et leurs espérances?

Oh! que non pas, par exemple!..

Qui donc est assez naïf, assez simple encore, pour penser qu'un directeur reçoit les auteurs inconnus, ou bien qu'il lit leurs manuscrits?

Vous désirez voir un directeur de théâtre ? Voici la petite comédie bien simple, mais bien vieille déjà, que l'on va vous jouer à cette occasion.

Un auteur inexpérimenté, jeune et novice, a fait une pièce. Il court frapper à la porte d'un théâtre.

— M. le directeur? demande-t-il.

Il est, je suppose, trois heures. Un huissier propre, médaillé, poli, et qui sait son rôle, est chargé des introductions et des réceptions. Il connait tous les visages de ceux que peut recevoir son maître. Or, voici la consigne :

— Je n'y suis pas pour ceux qui ne sont ni M. Dennery, ni M. Scribe, ni M. Dumas, ni les journalistes en renom, ni les banquiers, ni les grands artistes, etc... Recevoir très gracieusement les porteurs de manuscrits; prendre leur petit rouleau avec une promesse mielleuse, mais en fait

de visite les renvoyer aux calendes grecques !

— M. le directeur ne reçoit pas à cette heure, répond l'aimable suppôt de la direction, il n'est visible qu'à midi.

L'auteur revient le lendemain à l'heure indiquée ; on le prie de repasser le surlendemain à trois heures. Au bout de huit jours de courses inutiles, le pauvre garçon laisse son manuscrit, que souvent il ne reverra jamais.

Puis un jour, un auteur ami de la direction, et qui peut à loisir visiter les cartons du théâtre, extraira ledit manuscrit, l'emportera, le lira, et en tirera une pièce qui aura grand succès, et qui lui rapportera beaucoup de gloire et beaucoup d'argent !

Ceux que vous avez joués, vous, directeurs, ont eu aide et protection. Une main amie ou puissante les a menés jusqu'à vous, et vous avez pris et fai représenter leurs pièces, non pour eux, mais par amitié ou par respect pour ceux qui vous les ont offerts ou imposés.

Régle générale, on n'arrive au théâtre que par la protection. Mais ayez du talent comme Molière, et soyez pauvre comme Job, vous êtes bien sûr de mourir de faim sur votre fumier !

Et pourtant parmi ces pauvres dédaignés et oubliés, combien souvent ont un talent véritable et sérieux !

Deux exemples bien opposés et bien récents doivent être d'un grand enseignement pour les directeurs.

En 1855, je crois, M. Victorien Sardou, l'auteur très justement applaudi de *Monsieur Garat*, des *Pattes de Mouche* et récemment des *Femmes fortes*, fit recevoir à l'Odéon une pièce en trois actes et en vers : *la Taverne des Etudiants*. La chute fut éclatante ; la pièce sifflée à outrance ne reparut jamais sur l'affiche, et on n'entendit plus parler de l'auteur.

Longtemps après cette aventure, M. Sardou se maria ; il vit chez sa femme Mlle Déjazet. L'illustre artiste, aussi bonne qu'elle est grande comédienne, et ce n'est pas peu dire, accueillit le poète malheureux, l'encouragea ; puis comme elle allait ouvrir le théâtre qui porte son nom, elle demanda une pièce à l'auteur oublié. Cette pièce a été un grand succès : *les Premières armes de Figaro !* Depuis, M. Sardou est devenu un écrivain célèbre : on joue ses pièces au Gymnase ; on va les jouer aux Français, et il peut prétendre cer-

tainement un jour aux honneurs académiques.

Mais franchement, avec tout son talent, toute son habileté scénique, toute sa gaîté, tout son esprit très fin et très distingué, M. Sardou serait-il arrivé sans le secours de Mlle Déjazet ? Nous ne le croyons pas. M. Sardou eût fait comme tant d'autres: *les Pattes de Mouche* resteraient sans doute encore oubliées dans les cartons du Gymnase, et le Vaudeville n'eût jamais joué sa jolie comédie *les Femmes fortes*!

L'autre exemple est triste; son dénouement est une histoire d'hier.

Il y a quelques années, un jeune gentilhomme, M. Louis d'Assas, écrivit une comédie en vers, *La Vénus de Milo*. L'Odéon, le plus hospitalier et le plus favorable aux jeunes gens, d'entre tous les théâtres de Paris, accueillit le jeune homme et l'ouvrage. Là, commencèrent ses tribulations. L'ouvrage fut répété, su, presque joué, puis rejeté à une autre saison.

L'année suivante, la pièce fut distribuée d'une manière beaucoup moins heureuse pour l'auteur, qu'on fit attendre des mois entiers. On avait des engagements avec M. Laferrière, Mlle Thuillier, M. Ponsard, M. Bouilhet; il fallait bien donner le pas à tous ces gens-là!

Enfin, après une attente très longue, le jeune auteur vit jouer sa pièce ; elle eut un honorable succès ; elle renfermait de très beaux vers, de très généreuses idées, et promettait beaucoup pour l'avenir de M. d'Assas.

Mais, quelques jours après la première représentation, l'acteur principal, M. Guichard, tombe malade ; et voilà la pièce reléguée dans l'oubli. On ne fait pas doubler le rôle ; mieux que cela, l'artiste se rétablit et la pièce n'est plus en question. Alors papier timbré, assignation, huissiers et menaces ; M. d'Assas use sa santé et sa bourse, et meurt tout-à-coup d'épuisement et d'ennui au moment même où le succès de *la Vénus de Milo* semblait assuré.

Aujourd'hui la pièce reste au répertoire, et compte parmi l'une des meilleures qu'ait jouées l'Odéon.

Ah ! si les directeurs et les libraires entendaient sensément et logiquement leurs affaires, laisseraient-ils mourir ainsi les auteurs d'avenir, ou deviner par les autres ceux qui peuvent être les appuis et les gloires de la littérature et du théâtre ?

XIV

LA TOILETTE DES ACTRICES.

Ce qu'elle est. — Ce qu'elle n'est pas. — Ce qu'elle devrait être.
— Les féeries et les revues de fin d'année.

Je signale encore, et en terminant, une réforme intérieure que je voudrais voir faire par MM. les directeurs de théâtres. Je veux parler de la toilette de leurs actrices, qui offense généralement et à la fois, la décence, la logique et le bon goût. La

toilette d'une actrice fait partie de la mise en scène d'une pièce, et il est aussi ridicule de l'exagérer et de la dénaturer, que de changer arbitrairement l'aspect de la décoration exigée par l'ouvrage qu'on représente.

Je remarquais dernièrement les singulières toilettes portées par Mme Suzanne Lagier dans *la Famille de Puyméné*, pièce de M. Foussier déjà morte aujourd'hui, et que le théâtre du Gymnase nous avait servie sans doute pour nous punir d'avoir trop applaudi aux *Pattes de mouches*, ou trop ri au *Voyage de M. Perrichon*.

Au second acte de ladite pièce, Mme Lagier apparaît dans une robe de chambre blanche et bleue, aussi splendide qu'elle est de mauvais goût.

Au quatrième acte, la même Mme Lagier réapparaît dans une toilette grise, d'aussi mauvais goût qu'elle est splendide.

On m'a dit à cela que Mme Lagier jouant dans le drame de M. Foussier le rôle d'une lorette, devait en avoir la mise et la tenue. Je ne suis pas du tout de cet avis, et je trouve que la couleur locale, respectée à ce point, devient tout ce que vous voudrez qui n'est ni digne ni convenable.

Généralement le public juge beaucoup la vertu

des actrices sur la robe qu'elles portent, et le public a grandement raison.

J'aborde ici un sujet scabreux, mais qui m'est inspiré par la toilette de pas mal de nos actrices, même les plus estimées ; on ne m'en voudra pas de cette sorte d'étude dans laquelle j'éviterai avec soin les personnalités et même les simples allusions.

Je disais donc qu'il est très facile de juger une actrice sur la toilette qu'elle porte. Je sais d'avance que Mlle X..., du théâtre de..., gagne 2,000 francs par an, et je la vois, dans une pièce nouvelle, afficher pour 10,000 fr. de dentelles et de diamants. Comment voulez-vous que j'aille supposer autre chose que cette naturelle et simple vérité : Mlle X... a un amant !

Les gens de théâtre, les actrices surtout, se plaignent beaucoup de l'espèce de *pariatisme* dans lequel on les relègue. Il en est qu'on ne reçoit pas, et qu'on ne va pas voir. Qui diable voudrait s'exposer à recevoir une dame, qui ne vit qu'au milieu d'un tas de gens oisifs et sans aveu, dans la société desquels elle perd le peu de distinction et d'éducation qu'elle a pu avoir ? Qui voudrait rendre visite à une actrice qu'on a vue à peu près nue

la veille dans une revue, ou vêtue d'une façon ridicule dans tel drame ou dans telle comédie ? Une femme que tout le monde montre au doigt, de laquelle tout le monde parle, et que tout le monde peut avoir et posséder moyennant plus ou moins de pièces de cent sous !

Donc Mlle X... a un amant. C'est sa robe de velours et son collier de pierres précieuses qui me le font plus que supposer.

En revanche, je sais bien que Mlle du Gymnase, qui est aussi simple dans sa mise qu'elle est distinguée et jolie, n'a pas et ne peut pas avoir d'amant.

Je sais encore que Mlle ... , de la Comédie-Française, qui mène l'existence la plus retirée au milieu de sa famille et de ses amis, et porte au théâtre les toilettes que les jeunes personnes les plus honnêtes portent partout ; je sais, dis-je, que Mlle ... n'a pas d'amant !

Mais comment voulez-vous que j'aille penser que Mlle ..., de la Porte-Saint-Martin, qui porte des toilettes extravagantes et tapageuses.... ?

— Diable ! chroniqueur mon ami, gardez votre langue et retenez votre plume. La médisance est une grave chose qui conduit tout droit en police

correctionnelle, ces fourches caudines des journalistes. Laissez ces dames promener leurs robes et leur honte au grand jour, et continuez prudemment à ne les apprécier que quand elles jouent ! Ce sont de bonnes personnes que Mesdames les actrices, mais il ne faut pas trop leur dire les grosses vérités qu'elles méritent, afin de ne les pas désabuser sur les vertus qu'elles s'improvisent !...

Cela est d'un bon conseil. Je n'en persiste pas moins dans mon dire : La vertu des actrices se mesure beaucoup sur la longueur des robes qu'elles portent. Si au lieu d'étaler sur la scène des tenues ridicules et impossibles, des couleurs de robes inouies, des falbalas et des étoffes qui ne finissent pas, et qui couvrent le théâtre dans toute sa largeur; si au lieu d'imiter dans leur toilette ces femmes qui nous marchandent nos plaisirs sur le trottoir, les actrices copiaient les grandes dames qui viennent les voir jouer, nous n'aurions pas à constater le progrès que fait chaque jour cette misérable mode. Une actrice a-t-elle à jouer le rôle d'une grande dame ? elle ne manquera pas de s'habiller comme une fille de la rue ; elle exposera des robes à carreaux, à couleurs voyantes, à dessins ridicules, et d'une longueur de la Bastille à la

Madeleine ! Elles n'ont pas plus l'air là dedans de véritables grandes dames, que moi je n'ai l'air du pape ou du roi François II !...

Mais au moins celles-là s'habillent ; ce n'est ni convenable ni joli à voir, c'est seulement ridicule. En revanche, il est certains théâtres où les choses se passent tout autrement.

Dans ceux-là, on ne joue ni comédies spirituelles, ni drames ennuyeux, ni vaudevilles amusants ; on y exploite un seul genre, la féerie et la revue de fin d'année, qui est une variété de la féerie. Ne les sortez pas de là, c'est avec cela seulement qu'on fait de l'argent chez eux.

Ce genre bâtard se commande à certains fournisseurs spéciaux incapables d'écrire sur un sujet sérieux, mais fort habiles dans l'art de souder de mauvais jeux de mots à une pièce absurde. Ils se mettent quatre ou six pour faire la revue d'une année ; ils découpent, rognent les nouvelles et les chroniques ; attachent tant bien que mal une plaisanterie à un fait ennuyeux, répètent des choses rebattues, vieillies, usées, mais que le maillot rose et court de leurs actrices fait avaler au public comme de l'argent comptant. Le théâtre fait cent représentations, dues simplement à l'exhibition de

ces dames et aux calembredaines qu'elles débitent !

Allez donc leur proposer une pièce sérieuse, à ces directeurs-là !... Ah ! vous serez bien reçus !... Les tribulations que vous avez souffertes auprès des grandes directions se renouvellent ici dans des proportions héroïques (1) !

Que leur parlez-vous de pièces sérieuses, quand les jambes nues de leurs actrices, et les sottises de leurs revues leur rapportent dix fois plus que la prose de Beaumarchais, les vers de Bouilhet ou les satires d'Augier ?....

(1) Les mécomptes qu'éprouvent ceux qui songent à débuter dans la carrière dramatique, ont été racontés avec une grande finesse d'observation dans le *Manuel du Vaudevilliste*. Mais l'auteur qui s'adresse surtout aux jeunes gens, leur apprend la manière de *faire une pièce de théâtre, de la faire recevoir, jouer, réussir et prôner par les journaux.*

Certes, M. H. Desbordes, l'éditeur et l'annotateur de ce petit livre, peut être un homme bien habile ; seulement je demande à voir ceux qui ont réussi en employant son procédé, s'ils n'ont eu que cela pour réussir.

Dans ces théâtres, on engage des actrices, non pas pour leur talent, mais pour leur beauté ; non pas pour leur esprit, mais pour leurs mollets. On leur fait passer une sorte de révision ; et on ne choisit que celles dont les charmes semblent devoir subir avec succès, l'examen des lorgnettes. Ces actrices là, on ne les paie pas ; bien plus, il en est qui paient la direction d'un théâtre pour avoir le droit de monter sur ses planches.

Elles ne savent ni se tenir, ni marcher, ni parler, ni chanter ; mais elles sont jolies. Elles arrivent en scène en maillot, les épaules nues, les seins à peu près au vent, le visage fardé, les yeux allongés, les lèvres rougies, les mollets arrondis ; elles se posent dans la tenue la plus sale, la plus dégoutante, une tenue qui semble appeler les lorgnettes les plus discrètes. Ce ne sont plus des actrices : elles se font marchandise, et se mettent en montre sur un théâtre avec le regard le plus provoqnant et le plus lascif. Elles vous appellent, vous montrent, vous agacent, vous attirent ; et si dans la soirée elles ont trouvé un soupeur ou un amant, elles varieront à son endroit le mot connu de Titus.

Leur grand art n'est pas de faire valoir la pièce

d'un auteur, mais bien de se faire valoir elles-mêmes ; leur théâtre n'est plus un théâtre ; il devient un véritable marché, un caravansérail, une vente publique et autorisée de chair humaine à prix variable.

Mais si elles n'ont pas de talent, elles savent à merveille égayer une folle orgie, non par leur esprit, mais par leur langage osé et brutal, leurs saillies ordurières, leurs chansons de carrefour ! Ce ne sont plus des femmes, ce sont de véritables goujats déguisés en actrices, et dont la vie misérable est une perpétuelle et lubrique mascarade !

Elles attirent à leur suite une troupe de jeunes gens sans mœurs et sans familles ; de vieillards éhontés et dont les passions décrépites ont besoin d'excitants singuliers ! La salle où elles jouent est remplie par tout ce monde bizarre de femmes à moitié publiques, de gandins blasés et de pères de famille en retraite que la satiété a chassés de leur ménage. Si parfois les honnêtes gens mettent les pieds dans ces bazars, que je ne veux pas autrement qualifier, l'exposition qui suit le lever du rideau les fait fuir aussitôt.

Oui vraiment, voici l'art dans quelques-uns de

nos théâtres! Des femmes nues, et des calembredaines ignobles débitées à tout propos. Grandes, médiocres, petites actrices, toutes se remuent dans cette décadence générale. L'abus de l'absurde dans la toilette les a conduites à ce degré; un pas de plus elles suivront dans l'abîme ces impures des petits théâtres dont nous venons de parler. Elles n'ont pour se défendre contre cette chûte presque inévitable, qu'à regarder autour d'elles comment se mettent les honnêtes femmes, et à se détourner prudemment quand passeront à leurs côtés ces filles perdues qui sillonnent nos boulevards! La mise des premières, si elles la suivent, empêchera qu'on ne les confonde trop souvent avec les secondes.

XIV

CONCLUSION.

Concluons.

Le théâtre et la littérature sont en de mauvaises mains, parce que la fièvre d'argent et de célébrité a tout envahi. Si l'on est inconnu, on n'a pas le courage d'écrire une œuvre forte, parce qu'on sait d'avance qu'elle ne sera ni imprimée ni jouée nulle part. Et quand au contraire on tient à sa disposition un libraire ou un théâtre, on broche par calcul une pièce ou un livre. On entasse volumes sur volumes, pièces sur pièces, on écrit en une année dix comédies et vingt vaudevilles, et l'on se

préoccupe beaucoup plus de l'argent que de l'honneur que cela peut rapporter.

Ce siècle est ainsi fait, et la cupidité le gouverne jusque dans les choses de l'esprit; le théâtre est pour nos auteurs une sorte de bourse où se cote le succès. L'exemple leur est donné de toutes parts, d'ailleurs; nos directeurs de spectacle prêchent eux-mêmes l'amour de l'or et l'abandon du beau, en acceptant chaque jour les pièces qu'on fait défiler devant nous.

Oui, certes, l'esprit est mort parmi nous. Les jeunes s'en vont, les enfants se font vieillards, le beau se meurt, le sublime est mort! La littérature moderne se représente par des groupes de billets de banque, et des piles de louis d'or! On estime nos livres et nos pièces, non par ce qu'ils valent, mais par ce qu'ils rapportent. N'avez-vous pas entendu cent fois faire cette question :

— Que vaut telle pièce?

Suivie de cette réponse :

— Elle fait de l'argent.

Avec cela on a tout dit: l'argent est la vertu et la morale de ce siècle! Bien sot qui voudrait le refaire!.....

XV

OBJECTIONS ET RÉFUTATIONS.

Certes, nous n'avons pas la prétention d'avoir découvert et imprimé ici quelque chose de bien nouveau. En nous élevant contre des abus que tout le monde connaît, nous avons simplement cherché à réunir en quelques pages, les griefs qu'on a tant de fois indiqués dans les articles de journaux, ou dans les brochures hebdomadaires

Nous prévoyons beaucoup d'objections que nous réfutons par avance.

— Encore un, va-t-on dire, qui jette sa petite pierre dans le jardin, déjà si pavé, de cette pauvre Rigolboche !

— Encore un, qui éprouve le besoin de prendre la défense de la vertu opprimée, contre le vice triomphant !

— Encore un, enfin, dont les directeurs et les libraires ont refusé les manuscrits, et qui écrit un plaidoyer en faveur des petits parias et des petits oubliés !

Mon Dieu, nous avons parlé de Mlle Rigolboche, parce que son nom est le plus saillant et le plus connu dans ce monde interlope qui inspire aujourd'hui nos livres et nos pièces.

Nous n'avons aucun droit, ni surtout aucune prétention au prix Monthyon. Nous sommes vertueux à nos heures, et nous ne prêchons pas la morale ; mais nous voudrions voir dans la génération actuelle un peu moins d'attachement pour certaines idoles passagères, et un peu plus de respect pour les grandes choses.

Enfin, les directeurs ou les libraires n'ont pas eu la peine de refuser nos livres ou nos pièces,

par la bonne raison que nous ne leur en avons jamais présenté.

Nous sommes de notre siècle, seulement nous faisons partie de ceux qui aiment peu les lorettes, pas du tout les gandins, et qui pensent que le théâtre et la littérature peuvent bien vivre sans s'occuper exclusivement de ces deux portions malsaines de notre société.

LES

THÉATRES DE PARIS

LES THÉATRES DE PARIS

DIRECTIONS

THÉATRES IMPÉRIAUX

OPÉRA.

(Académie impériale de Musique.)

Direction : Le ministère d'Etat, représenté par son Exc. M. le comte WALEWSKI, ministre d'Etat.

Administration : M. ALPHONSE ROYER, administrateur, né en 1803, auteur dramatique, ancien directeur de l'Odéon (1853 à 1856), administrateur de l'Opéra depuis le premier juillet 1856.

On lui doit le livret de la *Favorite*.

On pourrait souhaiter que l'administration de l'O-

péra, nous fît connaître un peu plus les chefs-d'œuvre du vieux répertoire que la génération actuelle ignore, et qu'elle entourât d'une pompe et d'une mise en scène plus dignes d'eux, certains chefs-d'œuvre modernes de nos maîtres les plus illustres. Un peu moins de ballets, un peu plus de vraie musique. Rajeunir le répertoire, et restaurer les vieux chefs-d'œuvre ; suivre un peu moins une perpétuelle routine, et ne pas reculer devant les grosses dépenses pour s'attacher le concours d'illustres artistes. Elever les droits que touchent les compositeurs, et baisser ceux que perçoivent les librettistes ; en deux mots : Restaurer et innover.

COMÉDIE-FRANÇAISE.

Direction: Le ministère d'Etat, représenté par son Exc. M. le comte WALEWSKI, ministre d'Etat.

Administration: M. EDOUARD THIERRY, administrateur (1859), né en 1813, ancien journaliste. A été chargé des revues littéraires et théâtrales de la plupart des grands journaux parisiens. Homme intelligent, instruit, plein de volonté, et qui, nous l'es-

pérons, rendra au Théâtre-Français un peu de son lustre passé, et bien passé.

Grandes réformes à introduire. Recevoir peu de vaudevilles comme le *Duc Job*, et jouer beaucoup de pièces estimables comme *la Considération*. Chercher du nouveau quand même, et pour cela accueillir les jeunes gens qui ont la force et la vigueur, la jeunesse et l'esprit à défaut de la grande expérience; — ne pas se laisser *mener* par les entêtés ou les arriérés du sociétariat, et tenir tête aux cabales — être maître chez soi enfin, pour avoir le droit d'y faire le bien librement.

OPÉRA-COMIQUE.

M. ALFRED BEAUMONT, directeur (1860).

J'avoue que je connais très peu M. Beaumont qui a succédé à M. Roqueplan.

Depuis quelques mois il a fait ses preuves. Trouvant un répertoire délabré, une troupe insuffisante et en-

combrée d'inutilités, il a cherché à renouveler l'un et l'autre.

Avec un répertoire comme celui de l'Opéra-Comique et l'appui des compositeurs ordinaires de ce théâtre, M. Beaumont, peut faire sa fortune en peu de temps. Le tout est de conduire intelligemment sa barque. Ne pas garder Mme Ugalde, dont la gloire seule subsiste, ce qui n'est pas assez pour les exigences du répertoire ; rappeler Mme Cabel, et faire chanter le moins souvent possible à Mlle Vertheimber les rôles créés par Faure. Et surtout, grand dieu ! jouer beaucoup de choses qui ne soient pas de M. Offenbach.

THÉATRE ITALIEN.

M. CALZADO, *Directeur.*

On peut dire que M. Calzado a relevé et sauvé le Théâtre-Italien. Nous lui devons les grands succès de Verdi, les reprises heureuses de certains opéras de

Rossini, l'engagement de Mmes Penco, Alboni, Battu ; de MM. Tamberlick, Mario, Graziani, Badiali, et le rappel de Ronconi.

La prolongation du privilége de M. Calzado jusqu'en 1864, a été accueillie par tous les dillettanti, artistes et amateurs, avec la plus grande joie.

Cette mesure fait honneur à la haute administration qui l'a prise, et au directeur habile qui en a été l'objet.

ODÉON.

(Second théâtre français.)

M. CHARLES DE LA ROUNAT, *Directeur*, né en 1819, ancien auteur dramatique ; a remplacé en juillet 1856, M. Alph. Royer, dans la direction de l'Odéon.

L'Odéon est certainement le théâtre le plus hospitalier de Paris, et le plus favorable aux jeunes auteurs ; il représente chaque année un certain nombre de

pièces signées de noms inconnus, et dont plusieurs déjà sont arrivés à la célébrité.

On a souvent plaisanté ce très-utile théâtre, qui rend à l'art de véritables services. Il joue l'ancien répertoire beaucoup plus souvent que le Théâtre-Français ; il a fait connaître M. Bouilhet, reçu plusieurs consciencieux ouvrages de M. Ponsard, et une bonne comédie de MM. Belot et Villetard, deux inconnus qu'il a révélés.

L'utilité, *l'indispensabilité* de l'Odéon sont aujourd'hui incontestables.

THÉATRES DE SECOND ORDRE

C'est-à-dire *non impériaux*.

THÉATRES DE MUSIQUE

THÉATRE-LYRIQUE.

Directeur: M. CHARLES RÉTY (mai 1859), ancien journaliste ; a succédé à M. Carvalho, un des plus intelligents directeurs qui aient existé.

M. Réty, a trouvé un répertoire peu fourni, mais en voie de prospérité, et une troupe assez heureusement composée. M. Carvalho lui a tracé une route difficile à suivre. Nous l'engageons à ne pas négliger les jeunes compositeurs, trop oubliés jusqu'à ce jour sur un théâtre qui n'a été créé que pour eux.

BOUFFES-PARISIENS.

Directeur : M. JACQUES OFFENBACH (juin 1855), né en 1822, ancien chef d'orchestre du Théâtre-Français.

Ce spirituel compositeur a créé un théâtre qu'on peut appeler le Palais-Royal de la musique. On y joue toujours la même chose ; mais cette même chose est toujours drôle.

M. Offenbach, qui n'a pas la prétention de faire concurrence à Rossini, est un musicien agréable, spirituel et amusant. Sa musique de vaudeville, beaucoup plus gaie que celle du *Pardon de Ploërmel*, amusera peut-être encore nos enfants, quand celle de Meyerbeer n'endormira plus personne.

Troupe joviale, musique gaie et folle, salle bien composée ; pas mal de gandins et de lorettes ; parfois du beau et du grand monde. Pourquoi M Offenbach, qui n'a à envier le sort de personne, est-il allé se fourvoyer d'une manière aussi éclatante à l'Opéra et à l'Opéra-Comique ?

THÉATRE-DÉJAZET.

Directeurs : Mlle VIRGINIE DÉJAZET ; M. EUGÈNE DÉJAZET. Mlle Déjazet, née en 1797, — je ne vous l'assure pas. Elle a pris la direction du théâtre des Folies Nouvelles, le premier septembre 1859, et lui a donné son nom.

On fait un peu de musique pour rire à ce théâtricule. Le maestro en vogue est M. E. Déjazet, fils de l'illustre artiste. Ses œuvres ne sont ni bien connues, ni bien nombreuses.

La véritable fortune du Théâtre-Déjazet, sera toujours Mlle Déjazet. Jeune encore à 60 ans, elle reprend successivement sur cette petite scène, ses triomphes du passé. On l'applaudit sans cesse, et sa verve est toujours la même. La neige des ans a peu blanchi cette tête illustre, et la Parque, qui doit trancher le fil de ces jours précieux, semble reculer à dessein l'heure fatale !...

Je me représente dans une sorte de mirage rétrospectif le passé merveilleux de cette femme admirée ; voici *le Mariage enfantin, Bonaparte à Brienne*,

Frétillon, Richelieu, Lauzun, Gentil Bernard, Létorières, la Douairière de Brionne. La voilà toujours belle, toujours jeune, toujours fêtée. Elle chante, un peuple accourt ; elle joue, par hasard, Chérubin de Beaumarchais, on l'acclame dans la maison même de Molière. Elle popularise les types les plus rares, les plus singuliers ; elle improvise les rôles les plus nouveaux et qui deviennent injouables après elle.

Comment voulez-vous qu'elle ne soit pas immortelle, cette fée divine dont la voix, le jeu, la gaîté et le talent remplissent sa petite salle, d'un public enchanté et enthousiaste ? Va, artiste éternelle, ta gloire est immense, parce qu'elle sera toujours sans rivale ; parce que ton cœur est grand ; parce que tu n'es pas une actrice, ni même une artiste, ni même une comédienne ; mais parce que, — un mot résume tout ce que je pourrais dire pour vanter ton talent multiple et sans pareil, — tu es DÉJAZET !

THÉATRES EN PROSE.

Nous allons vous les donner, non dans l'ordre hiérarchique des affiches, qui ne nous paraît pas très-logique, mais selon que leur importance littéraire nous semble devoir les faire placer.

GYMNASE-DRAMATIQUE.

Directeur, M. LEMOINE MONTIGNY, né en 1812, directeur du Gymnase depuis 1844.

Certes, si cela dépendait de nous, le Gymnase aurait sa place immédiatement après le Théâtre-Français, et quelquefois avant lui. Ce théâtre, que l'ordre des affiches donne à la suite du Palais-Royal, est le plus

constamment littéraire d'entre tous les théâtres de Paris ; du moins il fait tout ce qu'il peut pour cela. Il joue les œuvres de Mmes Sand, E. de Girardin, de MM. Sandeau, Augier, Dumas fils, Balzac, Sardou, Barrière ; il cherche toujours ses succès dans les œuvres sérieuses, sensées et amusantes, tout en étant littéraires.

Sa troupe est la meilleure troupe de Paris. Elle compte à sa tête une des plus appréciées d'entre nos excellentes artistes, Mlle Rose Marie Cizos, dite *Rose-Chéri*, dont M. Lemoine-Montigny a fait sa femme en 1845.

VAUDEVILLE.

Directeur, M. DORMEUIL (*Contat Desfontaines*), né en 1794, ancien directeur du théâtre du Palais-Royal.

Tout le monde a vu avec plaisir l'avènement de M. Dormeuil, et la brillante inauguration de sa prise de possession par le succès de : *Les Femmes fortes*.

L'expérience du nouveau directeur, est certainement une garantie de vogue soutenue pour le Vaudeville, le théâtre le plus difficile à diriger de Paris. J'engage M. Dormeuil à revenir au vrai genre que comporte son théâtre, et que son nom semble indiquer ; le véritable et amusant vaudeville de nos pères. Un peu moins de poison, de larmes, de morts et d'assassinats rajeuniront cette scène qui jusqu'à ce jour, a trop fait double emploi avec d'autres plus heureuses qu'elle en pièces, en auteurs et en artistes.

L'espoir du succès, c'est déjà la moitié du succès, et nous espérons fermement que le Vaudeville va se régénérer.

PALAIS-ROYAL.

Directeur, M. CONTAT DESFONTAINES, dit DORMEUIL (fils) 1859.

Un théâtre condamné à un routine forcée, et qui trouverait sa mort dans le progrès.

VARIÉTÉS.

Directeurs (1857), MM. HIPPOLYTE COGNIARD, né en 1803, THÉODORE COGNIARD né en 1804, auteurs dramatiques; anciens directeurs de la Porte-St-Martin et du Vaudeville.

Hommes d'esprit et de talent, ils ont eu la science de réussir partout. Dans leurs mains, le théâtre des Variétés qui tombait, est devenu l'un des plus fréquentés de Paris.

PORTE-SAINT-MARTIN.

Directeur : M. MARC FOURNIER, né en 1818, ancien journaliste et auteur dramatique, directeur depuis le mois de juillet 1851.

M. Fournier, est un des plus intelligents directeurs

de Paris. Il a fait sa fortune, là où les plus habiles avaient sombré.

Il sait l'art de monter une pièce, de la lancer, de faire des réclames outrées, d'attirer le public par toutes les manœuvres possibles. Il compose des affiches qui sont de véritables objets d'art ; des pancartes, des transparents ; il eût inventé la grosse caisse, si les musiques militaires n'existaient pas depuis longtemps. C'est le Barnum des directeurs de théâtre, et l'homme le plus habile qui soit pour préparer, conduire et faire durer un succès.

GAITÉ.

M. HARMANT *directeur*, (1858) a succédé à M. Hostein.

L'auteur favori de cette direction est M. d'Ennery ; les deux soutiens du répertoire sont MM. Dumaine et P. Ménier.

Je ne serais pas étonné que la caisse du théâtre se

emplit, grâce à l'influence de ces trois noms sur la foule qui fréquente habituellement la salle de M. Harmant.

AMBIGU.

M. DE CHILLY, *directeur*; né en 1808, a pris la direction de l'Ambigu en 1856.

Le célèbre acteur-directeur a inauguré sa direction par un brillant succès : *Les Fugitifs*; et depuis ce temps la vogue semble ramenée à ce théâtre.

M. de Chilly est un directeur habile et un artiste ntelligent. Son nom sur l'affiche fait recette.

CIRQUE-IMPÉRIAL.

M. HOSTEIN, né en 1812, *directeur*; auteur d'une quantité de petits livres assez inconnus.

Il a repris la direction de M. Billion (1859) et la foule est revenue au Cirque.

Pièces à coups de canon, drames forcenés, féeries splendides, ballets merveilleux.

La littérature n'a pas grand chose à voir dans tout cela.

PETITS THÉATRES.

FOLIES-DRAMATIQUES.

M. HAREL, *directeur* ; fils de la célèbre tragédienne M^lle Georges Weimer, et de M. Harel, ancien directeur de la Porte-Saint-Martin.

A succédé à M. Mouriez (1858).

Ce petit théâtre est l'un des plus productifs du boulevard. On y joue le drame et le vaudeville, on y rit beaucoup; le directeur gagne de l'argent, les auteurs sont régulièrement payés, et tout est pour le mieux dans le plus simple des théâtres possibles.

DÉLASSEMENTS-COMIQUES.

M. SARI, *directeur* (1858).

Revues, vaudevilles, femmes nues, acteurs grotesques, danseuses extraordinaires, voilà pour le théâtre.

Vieillards aux folles ardeurs, gandins ignobles, jeunes gens usés, grisettes, et par hasard quelques honnêtes gens égarés qui se sauvent avant le lever du rideau, voilà pour le public.

La morale, pas plus que la littérature, n'ont rien à faire ici.

BEAUMARCHAIS.

M. BARTHOLY, *directeur-acteur* (1858).

Bon petit théâtre, bien dirigé, et où l'on s'amuse à bon marché.

Chose rare, au moins !...

LUXEMBOURG.

M. GASPARI, *directeur-acteur* (1857).

Bien secondé par sa femme, excellente artiste dont la place serait sur une meilleure scène, s'il n'y avait là l'article du code : *La femme doit suivre son mari!..*

THÉATRE SAINT-MARCEL.

M. BOCAGE, *directeur*.

Le bout du monde n'est pas si éloigné, je crois, que le théâtre dirigé par l'illustre comédien.

FUNAMBULES.

M. Dutrovaux, *directeur*.

On y rencontre des nourrices, des enfants et des militaires.

Le répertoire est à la hauteur des habitués de ce petit théâtre qui est d'un bon rapport.

PETIT LAZARI.

M. Huet, *directeur*.

Les loges de balcon coûtent 75 centimes.
Les titis les occupent.
On joue là des vaudevilles à trois personnages, et la claque est remplacée par des pommes cuites.
Avis aux amateurs.

THEATRES A CHEVAUX.

LES DEUX CIRQUES.

M. Eugène DEJEAN, *directeur*.

La caisse des deux cirques sert de réservoir au Pactole. M. Auriol, M. Milton Hengler, et quelques bons et extraordinaires artistes aident le fleuve à couler; l'intelligence et les bons soins du directeur font le reste.

HIPPODROME.

M. ARNAULT, *directeur*.

Théâtre éloigné qui fait de l'argent trois jours sur dix, et perd le lendemain deux fois plus qu'il n'a gagné la veille.

THEATRES DE LA BANLIEUE,

BATIGNOLLES ET MONTMARTRE.

M. CHOTEL, *directeur*; artiste distingué.

GRENELLE.

M. LAROCHELLE, *directeur*; acteur de mérite et de talent.

BELLEVILLE.

M. FRESNE, *directeur*.

MONTPARNASSE.

M. Larochelle, *directeur*.

On joue dans ces différents théâtres les pièces qui obtiennent le plus de succès sur les grandes scènes parisiennes.

MM. Larochelle et Chotel cumulent, avec les fonctions de directeurs, celles d'acteurs souvent très remarquables.

CONCERTS.

CASINO-CADET.

M. ARBAN, *chef d'orchestre.*

Concert et bal.

Cela est gai si l'on veut. On y lève la jambe très haut, on y fume, et on y trouve des femmes complaisantes; le tout au plus juste prix, quand ce n'est pas horriblement cher.

CONCERTS-MUSARD.

M. DE BESSELIÈVRE, *directeur.*

M. Alfred MUSARD, *chef d'orchestre.*

Salle d'été en plein air aux Champs-Elysées..

Société brillante et très peu mélangée. Les florettes semblent fuir ce lieu que fréquente la bonne compa-

gnie. Vous pouvez en toute sûreté conduire votre sœur, votre fille ou votre femme dans ce lieu aéré, charmant et parfumé ; mais je supplie M. Musard de jouer un peu moins de quadrilles et de polkas, et beaucoup plus de vraie musique. Il serait si facile à M. Musard de faire exécuter par l'excellent orchestre qu'il dirige, quelques-unes de nos bonnes et classiques ouvertures, au lieu de nous servir à perpétuité les rengaines qu'il nous donne tous les soirs. Croyez-vous que l'ouverture des *Noces de Figaro*, d'*Idoménée*, la *Gazza*, la marche de *Faust,* la kermesse du même opéra, la valse ravissante du second acte, ou bien cinquante morceaux choisis dans cinquante de nos bons opéras, ne vaudraient pas mieux que ces musiques infernales et stupides, bonnes à faire danser des ours ? M. Musard et M. de Besselièvre sont trop intelligents pour ne pas admettre et même accueillir l'observation que nous leur adressons. Un peu plus de musique, et un peu moins de polkas !

Cela était bon au temps où ces dames venaient balayer de leurs crinolines envahissantes les lieux enchantés ou perche Musard ! Cela était bon quand cette jeunesse soi-disant dorée, qui piaffe sur le bitume du boulevard de Gand, venait en mesure escorter ces dames, et les ramener du concert au bois, et du bois chez eux ! Mais aujourd'hui qu'un vrai public, un honnête public a remplacé ce monde interlope, un

peu de vraie musique ne ferait pas de mal, et je crois que personne ne trouverait à s'en plaindre.

BAL MABILLE
ET CHATEAU DES FLEURS.

Directeur : M. MABILLE.

La jeunesse légère perd en ces lieux charmants, sa bourse, sa santé, son urbanité, sa tenue et sa décence.

Mais que ceux qui s'imaginent qu'on y retrouve les objets perdus, soient détrompés.

On perd bien des choses dans ces lieux de délices, mais on n'en rapporte jamais rien de bon.

LA CLOSERIE DES LILAS.

Directeur : M. BULLIER.

Les étudiants et les grisettes sont les assidus com-

mensaux des bosquets fleuris de cet aimable endroit.

On y danse, et on y boit.

Les femmes légères y pullulent, et les jeunes gens y abondent. Nos pères y ont été avant nous, et je suis persuadé que nous y retrouverons nos enfants.

Bullier ne mourra pas, tant qu'il y aura des étudiants et des grisettes.

SALONS MARKOWSKI.

Directeur : M. MARKOWSKI, dit *le célèbre Polonais.*

Bal international et cosmopolite. On y danse les pas les plus extraordinaires, les plus exotiques et les plus inconnus.

Je ne vous dirai pas que la société y est des plus choisies, mais elle est des plus gaies. Les jeunes coureurs, les gandins, les lorettes y prennent leurs ébats. Miles Finette et Rigolboche y sont particulièrement goutées.

TABLE DES MATIÈRES.

I.	La littérature dramatique de 1800 à 1860	5
II.	Bibliographie du scandale	15
III.	Le scandale au théâtre	21
IV.	Ce qui serait à faire	2
V.	L'abus résultant des subventions . .	31
VI.	Ce qu'un directeur nous a répondu .	35
VII.	Une première représentation . . .	37
VIII.	La claque et les claqueurs	43
IX.	Une question au sujet d'un abus . .	51
X.	Les billets d'auteur	55
XI.	Où se vendent les billets d'auteur. .	65

XII.	Les marchands de billets	73
XIII.	Directeurs et auteurs.	83
XIV.	La toilette des actrices	97
XV.	Conclusion	107
XVI.	Objections et réfutations.	109
XVII.	Les théâtres de Paris. — Bals et concerts. — Noms des directeurs.	113

FIN DE LA TABLE DES MATIÈRES.

Paris. Typographie ALLARD, r. d'Enghien, 14.

www.ingramcontent.com/pod-product-compliance
Lightning Source LLC
Chambersburg PA
CBHW071551220526
45469CB00003B/974